香港話劇團 戲劇文學研究刊物第二十二卷

《親愛的，胡雪巖》劇本

Hu Xueyan, My Dear

親愛的，胡雪巖

編劇：潘惠森

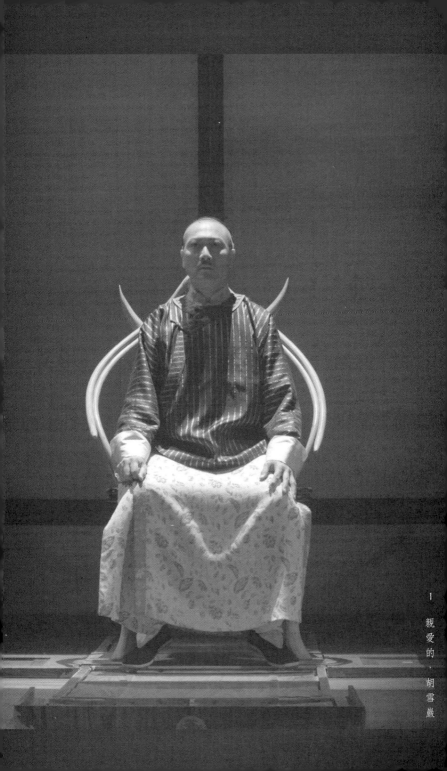

第一場

伯樂

1843年，道光二十三年，胡雪巖二十一歲。

杭州街上一「門板飯」檔（專做販夫走卒生意的熟食檔，形式像自助餐）。

一班船夫、苦力正在進食。

胡雪巖衣衫襤褸，潦倒不堪，混在其中。

| 船夫甲 | 嘩，這是啥玩意？咋有這麼多腳趾？！ |
| 跑堂 | 雞爪燜苦瓜，一碗裡面祇有一隻！ |

坐在船夫甲對面的一名苦力迅速把雞爪夾了過去。

苦力　　這麼大的雞爪？讓我看看……

船夫甲　放下！

苦力　　這裡吃的就是門板飯，擺在桌上的人人都能吃。

船夫甲　這隻雞爪是我先看到的！

苦力　　外面到處都是女人，你看到就是你的嗎？笨蛋！

船夫甲　你敢這麼跟我說話？

苦力　　不然呢？難不成要先對著你讀兩句詩才動筷子？

船夫甲正想動手，一個男子發話。

男子　　坐下！

船夫甲馬上停了下來。

苦力得意地吃雞爪。

男子對船夫甲說。

男子　　同桌吃飯，一點規矩也沒有……

苦力　　你說我呢？

男子看著賴老四。

苦力	操你媽！你跟我講規矩？你有甚麼了不起的規矩？！
男子	小伙子……
苦力	我有名有姓賴老四，叫我小伙子？你甚麼來頭？
男子	漕幫。
賴老四	漕幫？我好怕喲！有本事就叫你們漕幫人馬全出來啊！是漕幫的就起立，不起立的是王八！

除胡雪巖和男子，所有其他人都站了起來，瞪著苦力。

靜默。

| 賴老四 | 我想跟大家打 ── |

眾人一擁而上，圍毆賴老四。

| 賴老四 | 打招呼啊……我的意思是打招呼啊大哥……哎……輕點…… |
| 胡雪巖 | （對男子）大哥……得饒人處…… |

一名船夫以為胡雪巖與賴老四是同一伙，撲過來要打他。

胡母與胡妻上。

胡母	阿巖！你怎麼和人打架啊？
胡雪巖	娘，我沒有……
胡妻	那你還愣著幹甚麼，走吧。
胡雪巖	你等我先把事做完……
男子	這裡有你的事嗎？
胡雪巖	得饒人處且饒人，何必跟乞丐計較呢？
胡母	（對胡妻）現在咱家裡窮的連鹽豆都沒得吃，他說別人是乞丐？
男子	（對胡雪巖）請問老哥，你是甚麼門檻裡的人？
胡妻	（對胡母）他們好像在算賬啊，婆婆。
胡雪巖	兄弟年幼腿短，趕不上路，一腳門裡，一腳門外 ──
男子	那就是說不是 ──
胡母	（對胡妻）我那筆賬都沒算他還跟別人算？

男子	不是你就滾，你娘在等你呢。
	胡妻上前拉胡雪巖。
胡妻	走吧走吧，我們甚麼也沒看見……
	胡雪巖止住胡妻。
胡雪巖	漕幫的招牌鋥光瓦亮，誰有膽敢說看不見？如果為了一隻雞爪而搞出人命，江湖上傳出去，讓人笑話就不好了……
胡母	（對男子）漕幫朋友，一隻雞爪不算啥，等我跟他算完賬，雞腿都有你吃的，你先靠邊站一站……
男子	說完沒啊！？
胡妻	說完了。
男子	（對胡雪巖）你認識他？
胡雪巖	她是我老婆。
男子	我是說那個！（指賴老四）
胡雪巖	那個我不認識，但我明白他。
胡妻	（對胡母）除了我和你，他好像誰都挺明白的啊。
胡雪巖	一個人倒霉到搶雞爪吃，已經是自己打自己臉，歸根結底，都是一個「餓」字……
胡母	（對胡妻）他還認識「餓」字，那就是說還沒傻透。
男子	肚子餓沒問題，操我媽就不行。
胡妻/胡母	他還有這能耐？
胡雪巖	現在時勢不行，做苦力都要失業，精神上，難免會有點衝動……
胡妻/胡母	他說甚麼呢？
男子	你教書的？
胡雪巖	學習而已。
	船夫甲走過來對男子說 ——
船夫甲	老大，打斷了他三條肋骨，夠不夠？
男子	兩條就夠了，誰讓你打斷三條的？給他接回去。

船夫甲	啊？可是我不會正骨啊。
男子	不會就學，一點上進心都沒有。

船夫甲回去與一班手足替賴老四「正骨」。

胡雪巖	老大你真是大人有大量！
男子	你甚麼字號？
胡雪巖	小姓胡，杭州胡雪巖。
男子	我龐天，你記住我的名字，有機會來我們松江，我請你遊船河。
胡雪巖	好！一言為定，這餐我請。
胡妻/胡母	他請？！
龐天	那我不客氣了，後會有期，請！
胡雪巖	請！

龐天帶眾手下離去。

胡母	（對胡雪巖）我跟你老婆現在沒著沒落，你請？
胡妻	婆婆您別激動……
胡母	我沒激動，我祇是想知道為甚麼，為甚麼他會變成一個甚麼都不是的無業遊民，淪落到挪用公款，現在連我住的房子都被他賣了，為甚麼 ——
胡雪巖	為甚麼你不信我？
胡母	……
胡雪巖	王有齡是一個人才，我知道他行，所以我墊錢讓他上京城，買個官位回來……
胡妻	能買官你不買一個給自己？
胡雪巖	不是人人都適合做官，做人啊，最重要就是知己知彼，眼光要放長遠，嗱，就拿這隻雞爪來說吧……你拿遠點看，一直看，它就會變成一株火樹銀花了！

靜默。

胡雪巖	娘……
胡母	你認錯人了。

胡母掉頭走。

胡妻	婆婆你去哪裡？……我們已經無家可歸了……
胡母	現在就去找個乞丐打聽一下，看看怎樣加入丐幫。

胡妻與胡母下。

叫賴老四的苦力爬向胡雪巖。

跑堂走過來。

跑堂	先生，吃完就請買單吧。
胡雪巖	買單？
跑堂	剛才你說這頓你請。
胡雪巖	我這樣的看起來像有錢請人吃飯？
跑堂	一位三錢七，七八五十六……
胡雪巖	真是人不可以貌相……
跑堂	承惠五十六個六……
胡雪巖	我跟你說，打開門做生意，最重要是講個信字……
跑堂	五十六個六啊。
胡雪巖	你信我，眼光要放遠點，向前看，將來我一定連本帶利——
跑堂	沒錢吃霸王餐還敢耍我？！

跑堂正要動手打胡，賴老四已爬了過來。

賴老四	我有！
跑堂	……

賴老四取出一串錢，放在檯上。

賴老四	我還有爛命一條，胡大哥，你一起拿去……
胡雪巖	啊？
賴老四	我跟你一點關係都沒有，你居然肯為我一條爛命，挺身而出，也就是說，你覺得我這條命還有價值，你識貨，我就交貨！
胡雪巖	不是，你給我我都不知道拿來幹甚麼？
賴老四	胡大哥，由今天開始，你叫我做甚麼我就做甚麼！
胡雪巖	你認真的？

賴老四	你是伯樂，我就是千里馬！
	遠處傳來鑼鼓鳴道之聲。
	一班公差抬著一頂官轎入。
	轎停，一名公差指著胡雪巖大叫。
公差甲	就是他！
胡雪巖	我？
賴老四	甚麼事？
	一個穿官服的男人從轎內出，是王有齡。
王有齡	雪巖！
胡雪巖	……
王有齡	是我啊！
胡雪巖	……
王有齡	王有齡啊！

第一場完

第二場

時勢

距上場五年後，胡雪巖二十六歲。

自從上京捐官回來後，王有齡出任杭州海運局坐辦，延攬了胡雪巖成為他的幕僚。

胡雪巖家中。

王有齡到訪，胡妻正在客廳招呼著他，一旁有丫鬟小玉侍候。

胡妻　喝茶喝茶……

王有齡　打擾打擾……

胡妻　小玉……

小玉　夫人……

胡妻　今晚王大人在這裡吃飯……

小玉　我去通知廚房。

小玉出。

胡妻　王大人——

王有齡　現在又沒外人，你還大人前、大人後的叫我，也太不把我當自己人了……

胡妻　哎呀王大人您千萬別這麼說，您是大官嘛……

王有齡　唉，嫂子，你別提這個官字，一提起我就……

胡雪巖入。

胡雪巖　甚麼事這麼沮喪？

王有齡　雪巖。

胡妻　男人的事，都留給你們男人去講，我還有家務要料理，失陪啦王大人。

王有齡　請便請便。

胡妻下。

胡雪巖	你來的正好，我正想找人去請你過來……
王有齡	有事找我？
胡雪巖	我的事之後再談，先講你的。
王有齡	有些事，真的好想跟你聊聊……
胡雪巖	聽著呢。
王有齡	唉……
胡雪巖	你不快樂。
王有齡	你怎麼知道？
胡雪巖	男人到了你這個年紀，都這樣。
王有齡	你真不明白我在說甚麼？
胡雪巖	你需要一個姨太太。
王有齡	啊？
胡雪巖	燕瘦環肥，你想要甚麼類型？祇管說句話，我一定給你搞定。
王有齡	找女人我還需要麻煩你？
胡雪巖	有話直說。
王有齡	想當年，你明知會被拖累，你都要挪用公款來幫我……
胡雪巖	有齡……
王有齡	我知道，我知道你不是為了今天的回報，但我怕你會失望……

胡雪巖忽然朗聲笑了起來。

| 胡雪巖 | 你看看我，看看這房子，有甚麼東西，是我不能失去的？ |

王有齡沒出聲。

胡雪巖	我本來就一無所有……
王有齡	雪巖……
	當時我拿著你給的五百兩銀子，千辛萬苦上到京城，買了官位回來，我真是想幹大事的，但是上面就派我去甚麼海運局……

胡雪巖	沒有人叫你一輩子呆在海運局嘛！
王有齡	五年了，除了運糧進貢上京城，甚麼也做不了！
胡雪巖	好多事，都是事在人為。
王有齡	現在太平軍作反，早晚也會打過來，令到官場裡面，人人自危，得過且過，好像避難一樣，甚麼都不做。
胡雪巖	我知道……
王有齡	我滿懷希望，想幹出一番事業，但是沒想到……碰到這樣的時勢……唉……真是生不逢時……
胡雪巖	有齡！
王有齡	……
胡雪巖	時勢這回事，是應該以我為主，我要它起它就起！
王有齡	哪有這麼容易？
胡雪巖	真就這麼簡單。你回去跟你上頭講，與其是等長毛殺到，不如早些做好準備，殺他一個措手不及！
王有齡	長毛賊全都是亡命之徒，聽說還能上天入地！怎麼殺？
胡雪巖	用洋炮！
王有齡	我也知道洋炮是好東西，但是咱們沒有。
胡雪巖	運回來就有。海運局，正是你大展拳腳的地方呀！怎麼會沒事做？
王有齡	哪裡有的可運？
胡雪巖	現在的洋商在上海搶地盤做生意，祇要你有錢，上海甚麼都有。
王有齡	我也知道上海甚麼都有，但是錢從哪裡來？
	胡雪巖對場外呼喚。
胡雪巖	阿四！
	賴老四抬著一塊招牌入（此時的賴老四，已成為胡雪巖的貼身忠僕）。
賴老四	老闆……
王有齡	（讀牌）阜康錢莊！
胡雪巖	我剛剛訂做回來的，明天就掛出去！

賴老四	敲鑼打鼓！
胡雪巖	你用海運局的名義來開個戶口……
賴老四	讓滿世界的人都看見！
胡雪巖	連官府都光顧我，你說老百姓會怎麼做？
賴老四	有錢當然放在你這裡了！
胡雪巖	有你海運局做活招牌，我估計不出半年，阜康錢莊就可以開到上海，你要買軍火，我墊錢給你買，等長毛賊一來到，我們用火槍當鞭炮迎接他們，給他們一個驚喜，把他們打到回明太祖那裡報到，到那時，你上頭想不高升都難，他一升，杭州還不是你來掌舵？！
王有齡	雪巖……
胡雪巖	你覺得呢？
王有齡	這件事如果做得成，我就可以在地方上搞出局面，亦都不枉你對我的期望……
胡雪巖	做人嘛，有目標就會有出路。
王有齡	以後我真是全靠你了……
胡雪巖	你又講這些做甚麼……
王有齡	由衷之言……
胡雪巖	不用說這麼多，先填飽肚子。

胡雪巖向賴老四示意。賴老四向外叫一聲 ──

賴老四	上！

一隊侍婢捧著菜上。

王有齡	嘩！這麼大的排場？！
胡雪巖	阜康錢莊明天開張，我們今天提前慶祝！

胡妻引著龐天入，後面還有幾個龐的手下，抬著一隻燒豬。

胡妻	你們看看，龐大哥都來了……
龐天	胡老哥！
胡雪巖	老龐！

龐天	聽聞你今日有喜，我又不知道是啥事，乾脆烤了隻豬仔，粗物而已，看看願不願吃，不想吃就拿去餵狗。
胡妻	幸好我們家的狗聽不到，如果聽到的話，牠們下輩子投胎都不想做人了！
胡雪巖	來來來……我給你們介紹，這位就是海運局的王有齡大人……
龐天	啊！王大人，夫敬夫敬……

龐的一名手下趨前向龐低語。

手下	老大，是「失」敬呀……
龐天	這麼複雜？
胡雪巖	王大人，這位是松江漕幫的龐老大……
王有齡	幸會幸會……
胡雪巖	這幾年來，海運局的工作開展得如此順利，都是多虧龐老大和一班手足鼎力支持……
龐天	我們漕幫有飯吃，多謝王大人關照。
王有齡	大家自己人，不用講這些客套話……
龐天	胡老哥是我好兄弟，有用得著我的地方，祇要跟胡老哥講一聲，隨傳隨到！
胡雪巖	上海你去不去？
龐天	上海？

第二場完

第三場

走火

距上場約一年後，胡雪巖二十七歲。

上海一間高級妓寨裡的一個花廳。

胡雪巖在飲酒，兩個妓女在旁侍候。

妓女甲　胡老闆，再喝一杯。

胡雪巖　夠多啦。

妓女乙　胡老闆你好不容易來，怎麼也要讓我們做點事才行啊。

胡雪巖　講得好！

胡雪巖拿出兩張銀票，分給兩妓女。

妓女甲　阜康銀票？

妓女乙　十兩？

胡雪巖　我好不容易來到這個世界，就是要給點事你們做。

妓女甲　胡老闆你想我們做甚麼？

賴老四入。

賴老四　老闆 ——

胡雪巖舉起一隻手。

胡雪巖　（對妓女甲、乙）出去想想，你們想做甚麼？

妓女甲、乙茫然下。

胡雪巖　情況如何？

賴老四　人影都不見一個。

胡雪巖　真是慢吞吞。

賴老四　早知一起出發，就不用這麼麻煩啦……

胡雪巖　現在沿河都有太平軍放哨，這麼多人坐在同一條船上，
　　　　萬一打草驚蛇，你和我都別想回杭州了！

賴老四	你的意思，是不是就像不要把所有的雞蛋，都放在同一個筐裡？
胡雪巖	以你的水平，居然有這個想法，也算厲害。
賴老四	我常自修的。
胡雪巖	是嗎？平時讀甚麼書？
賴老四	最近在學那個「大」字怎麼寫。
胡雪巖	這麼厲害？
賴老四	我真正的問題是，其實你已經上岸了，為啥還要這麼拼命啊？
胡雪巖	你知不知道為甚麼貓要捉老鼠？
賴老四	牛耕田，馬食穀，貓捉老鼠當然是因為肚子餓。
胡雪巖	如果貓不餓，就不會捉老鼠了嗎？
賴老四	啊？
胡雪巖	你剛才問了一個超出你理解能力的問題，不要再浪費時間去做你不該做的事，出去再觀察一下。
賴老四	甚麼叫「觀察」？
胡雪巖	看！
	賴老四欲下。
胡雪巖	小心點，這裡是上海，天地會，紅花會，小刀會，甚麼會都有……
賴老四	放心啦，我不會讓人拉入會的。
	賴老四轉身就走，一個鬼鬼祟祟的男人剛好進來，手中提著一個箱子，與賴老四碰個正著，大家忽然緊張起來，擺開架式。
胡雪巖	老龐！？
龐天	胡老哥！
賴老四	是你？！
龐天	你不是吧，搞這麼多儀式才認出我？

賴老四	你穿成這樣我真認不出。
胡雪巖	別說這麼多啦，貨怎麼樣？等了你一整天，還以為出了事！
龐天	放心，上海雖然不是我地盤，我們漕幫也還罩得住……你瞧……

龐天將手中的箱子放在檯上。

胡雪巖打開箱子，裡面放著一枝西洋火槍。

胡雪巖	嘩……
龐天	這可是好東西。
胡雪巖	甚麼名堂？
龐天	「梅花子母炮」！
胡雪巖	洋槍就是洋槍，連名字都特別有意思……
賴老四	給我摸摸……開開眼界……

賴老四從胡雪巖手中接過火槍。

龐天	小心，炮不可以亂摸的。
胡雪巖	就一枝？
龐天	這枝是樣品。
胡雪巖	開價多少？
龐天	二十兩。
賴老四	嘩，這塊鐵沒幾兩重，就要二十兩？
龐天	你以為這是買白菜按斤秤呢？這枝是大不列顛製造，最先進的，我擔保那些長毛賊見都沒見過。
胡雪巖	現貨有多少？
龐天	五千枝。
胡雪巖	全部我都要。
龐天	全部？！

胡雪巖沒出聲，目光看著遠處。

賴老四手中的洋槍忽然走火，「砰」一聲，嚇得龐天趴到地上。

胡雪巖好像甚麼都沒聽到，目光仍然看著遠處。

過了一會。

賴老四　　老闆……

胡雪巖　　砰！

賴老四　　剛才是走火……

龐天　　　都說了你不懂就不要亂摸……

胡雪巖　　砰！砰！砰！砰！

靜默。

胡雪巖　　五千枝……幫我打一場轟轟烈烈的仗……

龐天　　　胡老哥……

胡雪巖　　他們甚麼時候收錢？

龐天　　　今晚。

胡雪巖揮手。

妓女甲、乙上，手中仍拿著銀票，仍一臉茫然。

胡雪巖　　你們想到做甚麼沒有？

妓女甲、乙　……

胡雪巖　　如果沒有，那我現在就給你們佈置點事情。

第三場完

第四場

規矩

距上場約一小時後。

地點與上場同。

胡雪巖、龐天與李茂（怡和渣甸洋行買辦），正在飲酒作樂，賴老四侍在胡身邊，幾個妓女穿梭其中，殷勤服侍。

胡雪巖　怎樣？你們覺得這裡的洋酒還行嗎？

李茂　　不錯……不錯……

龐天　　總言之一句話，出神入化！

胡雪巖　既然大家對洋酒都很有研究，那我們就再開三瓶，一起鑑賞。

李茂　　胡老闆……

胡雪巖　怎麼啦？

李茂　　我想講回正題。

胡雪巖　正題？

李茂　　五千乘二十，一共十萬兩。

胡雪巖　哈哈哈……

李茂　　我沒有計算錯吧？

胡雪巖　你沒算錯，可你信不過我。

李茂　　我當然信你，但是我幫人辦事，洋商們信的是錢……

胡雪巖　有道理。

李茂　　洋人有洋人的規矩，胡老闆你明白的……

　　　　胡雪巖一招手，賴老四即遞上一個公事夾，胡從夾中取出一張銀票，放在李茂面前。

李茂　　阜康？

胡雪巖	行不行？
李茂	阜康的銀票，連杭州海運局都用，當然行。
胡雪巖	李先生……
李茂	合同我已經帶來了……
胡雪巖	手續可以慢慢來，規矩才最重要……
李茂	規矩？
胡雪巖	你剛才說，洋人有洋人的規矩，這一層，我完全明白，但是我做事，也都有我的規矩……

胡雪巖再舉手，賴老四再遞上公事夾，胡再從夾中取出一張銀票，放在李茂面前。

胡雪巖	這份是你的。

李茂將銀票收起。

李茂	胡老闆果然是一個做大買賣的人……

胡向賴打了個眼色。

賴老四	（對眾妓女）大家聽著，現在男人談正事，女人們都出去，有需要再叫你們進來。

眾妓女離場。

胡雪巖	（對李茂）你回去跟你們大班講，要做我的生意，就不可以吃兩家茶禮。
李茂	胡老闆的意思是……？
胡雪巖	買槍的目的，是要來殺敵，如果我有的武器，我的敵人也有，那我還怎麼殺他呢？
李茂	請問胡老闆，恕我多問一句，你的敵人是誰？
胡雪巖	實不相瞞……
龐天	五千枝洋槍！當然是拿來打長毛賊啦！不然打麻雀嗎！？
胡雪巖	小聲點。

靜默。

李茂	那我也關起門來說句話……洋人來到中國，做的是一盤生意，正所謂在商言商，認錢不認人──

龐天	那你就是腳踏兩條船囉！
胡雪巖	小聲點。
李茂	我祇不過是一個買辦，有的事，我說了不算……
胡雪巖	我告訴你，現在太平軍這些瘋狗，搞到四海之內，雞毛鴨血，再這樣下去，洋商們遲早連生意都沒得做，這次表面上好像是幫我，其實是幫他們自己，道理一說則明，既然你說了不算，你就照我的話跟你的大班去講。

靜默。

李茂	我祇管試試吧……
龐天	試？我找你做事，不是叫你試試的！
賴老四	小聲點。
胡雪巖	不相干，試試無妨，我的要求就這些，能成事，你剛才拿的那張銀票就是你的，不成，你幫我撕了它。

靜默。

李茂	我需要點時間。
胡雪巖	我在這裡等你。

李茂站起身。

龐天	胡老哥……

胡示意龐別出聲。

李茂下。

龐天	合同沒簽，白花花十萬兩銀票，你讓他就這麼拿走？
胡雪巖	我做事，從來祇講一個信字。
龐天	萬一他走了不回來，連我也追不到他的。

胡好像在想甚麼，喃喃自語。

胡雪巖	他一定就在附近……
龐天	他？
胡雪巖	他不肯親自來見我，是對我沒信心……
龐天	哪個他？

胡雪巖	他要摸我底，我就敞開大門讓他看得一清二楚……
龐天	（對賴老四）你知不知道他說啥呢？
賴老四	我將來一定知道。
胡雪巖	我現在數三聲，三聲之後，這單買賣做不做得成，自有結果。
龐天	數三聲？
胡雪巖	一……
龐天	胡老哥……
胡雪巖	二……
龐天	我真不明白你葫蘆裡賣的甚麼藥？
胡雪巖	三。

一個洋人應聲而入，後面跟著李茂。

洋人	胡先生！
李茂	這位就是渣甸洋行的大班，佐治·史葛先生。
胡雪巖	幸會幸會。
史葛	你提出的要求……
胡雪巖	如何？
史葛	沒問題。
胡雪巖	史葛先生真爽快。
史葛	我來中國做了這麼久生意，從未遇過一個，像你這樣有見地的中國人。
胡雪巖	我見到的，好多人都見到，祇不過沒人做而已。
史葛	我想跟你談談，長遠合作。
胡雪巖	長遠？
史葛	中國這麼大，我們有好多生意可以做。
胡雪巖	我們一邊飲酒助興，一邊談合作。
史葛	最好不過！

胡雪巖向賴老四示意。

賴老四向場外高叫。

賴老四	外面有耳朵的都聽著，是女人就進來！
	一班鶯鶯燕燕像一群蝴蝶般飛了進來。
胡雪巖	來！我們去那邊慢慢聊。
	妓女甲、乙陪著胡雪巖和史葛，坐到一個角落。兩人一邊飲酒，一邊暢談。
	其餘妓女簇擁著龐天、李茂和賴老四。
賴老四	（對妓女）你們不用理我，陪他們玩就行啦。
	賴老四從身上取了一本簿出來。
龐天	你幹嘛呢？
賴老四	自修。
	賴老四自顧自地找了一處坐下「自修」。
李茂	我們現在該做甚麼？
妓女丙	你們現在甚麼也不用做，我們做就好啦。
龐天	不如這樣，你們誰會唱歌的就唱歌，不會唱歌的就跳舞，不會跳舞的就……隨便吟首詩來聽聽吧！
	胡雪巖忽然朗聲大笑起來。
胡雪巖	哈哈哈哈！
	全場被他的笑聲吸引，一切都靜止下來。
胡雪巖	好！既然全世界的人都喜歡喝茶，那我就賣茶給全世界的人喝！你有輪船，我就有茶葉！包你滿載而歸！哈哈哈哈……
	妓女們唱歌、跳舞。

第四場完

第 五 場

距上場約十年後，胡雪巖三十七歲。

杭州胡家客廳。

胡妻在打理一盆盆栽，丫鬟小玉立於身旁侍候，胡母坐在一旁。

胡母　　一個家終歸是家，又不是客棧……

胡妻　　我知道。

胡母　　一年有六個月去上海，三個月去福建，兩個月去湖州……

胡妻　　我知道。

胡母　　你就會說我知道。

胡妻　　我都知道。

靜默。

胡母　　男人是要管教的！

胡妻　　你養他到這麼大都管不了他，我現在被他養著，更別想了。

胡母　　那你 ─

胡妻　　好比一條狗，非要出去玩，你愈叫牠牠就愈溜得快，這就叫做「主人叫狗，愈叫愈走」，你由得牠，等牠玩累了，玩到沒力氣了，牠自自然然就會回來了。

胡母　　你當你老公是狗啊？

胡妻　　我祇不過是打個比方，就好比這盆東西，叫做「百鳥歸巢」，難道還真有一百隻小鳥？隨便說說而已。

胡母　　唉，我真不明白，你們現在的年輕人，到底在想甚麼呢？我真不明白……

胡妻	婆婆，總之苦日子已經苦過了，今時今日有福你就享，沒事就打會瞌睡，有空陪陪孫子，其他的事，讓我去搞定，你不用操心啦。

胡母向四周看了一回。

胡母起身離去，一邊行一邊喃喃自語。

胡母	來得太快了……一切都來得太快了……好像做了場夢似的，一覺起來，所有一切都不同了……房子變了，人也變了……好像提前過了下輩子的生活……這世界怎麼會這樣？……喃嘸阿彌陀佛……喃嘸阿彌陀佛……

胡母下。

外面傳來人聲。

小玉	老爺回來了。
胡妻	一定是玩到精疲力竭，玩到沒力氣啦。
小玉	好像有個客人陪他一起進來……
胡妻	那我們進去後廳，先迴避一下。

胡妻與小玉下。

胡雪巖上，身旁有一男子，後面跟著賴老四。

男子的名字叫蔡業生，是胡雪巖在杭州開阜康錢莊的一個得力助手。

蔡一邊走一邊對胡匯報工作。

蔡業生	自從王有齡大人升了官，去了署理湖州府之後，現在連湖州的公款往來，全部都是由阜康一手包辦，過去六個月的賬目，全都在這了……
胡雪巖	報個數給我就行了。
蔡業生	實際可以調度的資金，接近三十萬兩。
胡雪巖	給我好好留著。這幾天我可能會用得著。
蔡業生	是。

賴老四替兩人斟茶。

胡雪巖	做生意這回事，會打算盤並不算厲害，最重要的是眼光。

蔡業生	胡先生，請你要多多指點。
胡雪巖	生意做得愈大，眼光愈要放得遠，比如說，今早太陽曬的冒煙，你會怎麼做？
賴老四	馬上煮涼粉拿出去賣，肯定不會虧吧？
胡雪巖	這也算是眼光，但是大生意，就一定要識大局，你的眼光見到一個省，你就可以做一個省的生意，見到全國，就可以做全國的生意……
蔡業生	見到天下，你就可以做天下的生意！
胡雪巖	你能這麼想，就証明我沒看錯人。
蔡業生	胡先生給我機會，我一定盡心盡力，不辜負胡先生的期望。
胡雪巖	阜康在杭州的業務，從今天開始，全都交給你去打理。
蔡業生	全部？
胡雪巖	不敢？
蔡業生	多謝胡先生提攜！
胡雪巖	不用說提攜二字。我的宗旨就是，誰會做事，誰就上。今天阜康的業務上了軌道，我又要兼顧茶葉生意，上海的阜康分號，我已經找到適合的人選負責，現在由你出任杭州的總管，一方面是人盡其才，另一方面，對我來說，也可以放開手腳，做點更加有趣的事……
蔡業生	胡先生，你還想做甚麼事呀？
	胡雪巖向賴老四示意。
胡雪巖	老四……
賴老四	是。
	賴老四取出一個盒，從盒中取出一件古董 —— 一個布袋僧。
胡雪巖	這件東西，你知不知道我花了多少錢買的？
蔡業生	古董方面，我是外行。
胡雪巖	我就是喜歡你老實。是五十兩。
蔡業生	五十兩，那是貴還是便宜？

胡雪巖	便宜還是貴，不是一句話就能說清的。
蔡業生	胡先生，您又得教教我了。
胡雪巖	我這次回來，經過湖南長沙，那裡被長毛賊圍困了半年，城裡面五窮六絕，這個古董，就是在那裡買回來的。兵荒馬亂的時候，有錢都拿來買米，五十兩買個這玩意，你可以說貴，但到了太平無事的時候，五百兩都未必能買回來，你說這筆賬如何算？
蔡業生	我明白了，胡先生您是想開當舖！
胡雪巖	沒錯，我的想法就是，長毛賊打到哪，我的當舖就開到哪，窮追不捨！
蔡業生	但要等到甚麼時候才能太平？
胡雪巖	依我看，長毛賊成不了大事，遲早敗陣，但不是三兩年的事，仗，還得打下去，所以我說，眼光要放遠些，祇要看得準，虧本生意我也做！
蔡業生	先虧後賺，而且是大賺！
胡雪巖	你以為我做生意祇為賺錢？
胡雪巖	錢莊賺有錢人的錢；當舖，為窮人服務。
	靜默。
蔡業生	胡先生的想法，真是非一般人可以理解。
	胡雪巖沒出聲，舉杯喝茶。
蔡業生	胡先生，您剛剛回來，就不妨礙您休息了……
胡雪巖	好。當舖方面，我需要多少資金，再跟你講。
蔡業生	那我先回去啦。
胡雪巖	阿四，幫我送蔡總管出去。
賴老四	是。
	賴老四與蔡業生下。
	胡雪巖拿起佛像把玩，無意中見到像身刻著兩行小字。
胡雪巖	（讀）大肚能容，容人間難容之事；開口即笑，笑天下可笑之人！

靜默片刻。

胡雪巖忽然笑了起來，然後說。

胡雪巖　我做生意你做佛，原來是同一個宗旨！好！寫得好！

胡妻上。

胡妻　　好些日子見不到人，有甚麼好事呀？

胡雪巖　老婆，你來得正好呀！

胡妻　　這回出去還不到兩個月，這麼早回來？福建的女人不好玩？

胡雪巖　我去福建是找茶，不是找女人……

胡妻　　嘩……你看你……搞到人都憔悴了……

胡雪巖　你講話別那麼 —

胡妻對外呼叫。

胡妻　　小玉……

小玉入。

小玉　　有甚麼吩咐，太太？

胡妻　　替我通知廚房，今晚煲湯多加兩條鹿鞭。

小玉　　哦。

小玉出。

胡雪巖　需要這麼重口味嗎？

胡妻　　生意怎麼樣？

胡雪巖　老婆，我回家不是為了和你談生意經的。

胡妻　　我關心你不好嗎？

胡雪巖　老婆。

胡妻　　怎麼啦？

胡雪巖　我寧願你罵我，都比這樣對我好。

胡妻　　我為甚麼要罵你？你這麼好，祇不過是一年裡有十一個月不在家，我沒理由要罵你啊……

胡雪巖　老婆！

胡妻沒出聲。

胡雪巖	你想說甚麼就說，別轉彎抹角好不好？
	胡妻沒出聲。
胡雪巖	就算你給我娶十個偏房回來，我也是要出去闖的！
胡妻	我甚麼時候說過你不可以出去闖？
	胡雪巖沒出聲。
胡妻	我是一個女人，一個平凡的女人，我需要的，祇是一個安安定定的家，其他的事，我完全沒要求，你想做甚麼就做甚麼，我從來都沒干涉過你。
胡雪巖	是，你沒有。你沒用語言來干涉我，也沒用行動來干涉我，但是你用的比語言和行動更厲害，就是你的態度！你的態度！
	靜默。
胡妻	你上火了，我去廚房叫他們今晚煲冬瓜。
	胡妻下。
	賴老四上。
賴老四	老闆，上海那邊有人來了，茶葉，好像出了問題。

第五場完

僧

親愛的，胡雪巖

第六場

距上場約一小時。

一間倉庫，工人們正忙著將一箱一箱的茶葉搬進來，一邊工作一邊唱。

（領唱）　　　　　（應和）

荷哎嗨呀，　　　　嘿哎勝呀！

鬼叫你窮呀，　　　頂硬上啦！

流身汗呀，　　　　找點錢，

夠兩餐啦，　　　　還有煙錢。

你就想啦，　　　　有鬼來，

地頭稅呀，　　　　老虎嘴，

一口吸落來，　　　啥也沒得剩！

嗨哎荷呀，　　　　嘿哎勝啦！

鬼叫你窮呀，　　　祇有搏命拼啦！

（合唱）荷哎嗨啦，嘿哎勝啦，

　　　　鬼叫你窮呀！

　　　　頂硬上！

胡雪巖上，陪在身旁的有賴老四、紀力榮（上海阜康分號的負責人，兼理銷售茶葉與外商）和阿勝（一名管工）。

紀力榮邊行邊說。

紀力榮　　等了一天又一天，上海碼頭積壓了將近二十萬箱，我看情形不對，出去一問，原來是佐治·史葛搞鬼，拉攏其他洋商一起不開盤，還放話出來，每箱要減五兩銀才肯要！

賴老四　　洋鬼子翻臉不認人，等我上去一把火燒了他們的船！

胡雪巖　　你沒去加入太平軍真浪費了。

賴老四沒出聲。

胡雪巖	給我泡壺茶來。

賴老四下。

阿勝	胡老闆，現在這裡的貨怎麼辦？
胡雪巖	繼續去做你的事，其他都不用管。
阿勝	哦。

阿勝下。

紀力榮	胡先生，現在積壓在上海碼頭那二十幾萬箱茶葉，大約有四分之一是我們阜康所有，這邊我剛剛問過阿勝，有大概五萬箱正在搬進來，馬上就要轉運上海了！

胡雪巖沒出聲。

紀力榮	這一批到了上海，前後總共有十萬箱！被洋商看到，他們還不更加有恃無恐？
胡雪巖	自從阜康開張以來，這幾年事事順風順水，我剛剛開始覺得有點悶……
紀力榮	他們這麼搞，後果很嚴重……

賴老四捧著一個托盤入，托盤上有茶壺及茶杯。

賴老四	老闆請喝茶。

胡雪巖喝茶，賴老四捧著托盤站在他身旁。

紀力榮	如果一箱減五兩，十萬箱就少了五十萬兩！我們這一年的功夫，等於白做！
胡雪巖	為甚麼要我們白做呢？
紀力榮	他們可以賺多一點……
胡雪巖	如果真為了賺多賺少的問題，大家可以坐下聊嘛，何必搞出這些花樣？

紀力榮愕然。

胡雪巖喝茶。

紀力榮	胡先生……
胡雪巖	你眼裡面見到的，是五十萬兩，五十萬兩在一個森林裡面，祇不過是一棵樹，所以你現在是見樹不見林，當然看不清。

紀力榮	胡先生的意思是……
胡雪巖	現在做出口茶葉生意的，阜康差不多佔整個市場的四分一，他們壓價，擺明是針對阜康！
紀力榮	為甚麼他們要針對阜康？
胡雪巖	今天佔四分一個市場，明天就可能是一半，一半之後就是壟斷，如果所有的茶葉都是阜康一手包辦，洋商就完全喪失討價還價的能力，所以要先下手為強，打垮阜康！
紀力榮	就算這次他們壓價成功，阜康也不至於就被擊垮啊……
胡雪巖	這招就叫項莊舞劍！
紀力榮	意思是……
賴老四	意在沛公。
胡雪巖	你也懂？
賴老四	我最近在看《三國志》。

第六場完

第七場

鯨吞

距上場約一小時後。

仍然是上一場的倉庫，一箱箱的茶葉，高高低低地堆滿了整個倉庫。

蔡業生也來了，在低頭打算盤。

胡雪巖仍然在喝茶。

蔡業生　胡先生，賬目已經算過，單是借給福建茶商和茶農的錢，已經佔了阜康總貸款額四分三。

胡雪巖　（對紀力榮）你現在明白了？壓價祇不過是手段，目的是要茶商和茶農無法兌現，沒錢還給阜康。

蔡業生　這筆錢大部份是杭州和湖州的公款，最多祇可以再拖一個月，就要上繳北京。

胡雪巖　洋鬼子別的不行，資料蒐集倒是有一手，這種本事你們就應該多學習。他們摸清了阜康的底細，明知阜康靠的是公款調度，收不到賬就是交不出公款，如果讓他們拖上個把月，就算鐵塔都會被拖垮！

紀力榮　原來還有這一層……

賴老四　我就說上去火燒連環船得了，老闆，咱們不能輸啊，反正我賴老四本來就是爛命一條！

胡雪巖　那邊有面牆，你過去對著它想一想。

賴老四　想啥？

胡雪巖　想想腦袋的「腦」字怎麼寫，直到我叫你停為止。

賴老四　老闆……

胡雪巖　去。

賴老四站到一旁默默地「想」。

紀力榮	胡先生，現在應該如何是好？
胡雪巖	你們認為呢？
紀力榮	如果我們肯主動再減低價錢，利益當頭，也許那些洋商能……
蔡業生	但是經此一役，阜康以後……恐怕再難在茶葉這行立足……
紀力榮	我們祇有一個月時間，公款到期如果拿不出來，不單止阜康，甚至連王有齡大人都會出事！

胡雪巖沒出聲，默默地喝茶。

阿勝帶著一班工人上。

阿勝	胡老闆，貨已經點齊了，現在出不出？

胡雪巖沒出聲，繼續喝茶。

胡雪巖望著疊得高高低低的箱子，忽然拾級而上，邊行邊說。

胡雪巖	看到這一箱箱疊起來的茶葉，我就好像見到一片片的茶田，漫山遍野，由一個山頭，延伸到另一個山頭，怎麼也走不完……

胡頓了一頓，又繼續上。

胡雪巖	每次我去福建，最興奮的，就是這種見不到盡頭的感覺……永遠都要向前走，從一個山頭，走向另一個山頭，偶而來一陣大霧，愈是撲朔迷離，愈有快感……

此時胡已走至最高處。

胡雪巖	我聽福建人講，（閩南話）「您甘仔呀？黏爹窿 eh 上癮，間啦摘鴉片。」就是喝茶也會上癮，好像吃鴉片，你知不知道？

沒有人回應。

胡雪巖　　洋人賣鴉片給中國人，沒價講，我們中國人賣茶葉給
　　　　　洋人，一樣沒價講！阿勝，這裡所有的茶葉，立刻裝
　　　　　船，全部運去上海！紀裏理，你跟船一起回去，第一
　　　　　件事，將所有滯銷在上海的茶葉，無論是哪家的，全
　　　　　部由阜康吃進，市價多少你就出多少，蔡總管，你也
　　　　　一樣，去福州，連茶渣也要掃的一乾二淨！資金方面，
　　　　　我自然有辦法。他們怕我壟斷，我就鯨吞給他們看！

　　　　　靜默片刻。

賴老四　　老闆……「腦」字真是好深奧……可不可以換個顯淺
　　　　　易懂的？

第七場完

第八場

黑洞

距上場約一天後。

仍然是上場的倉庫，但此時的茶葉箱已被搬走，顯得格外空蕩和幽暗，像一個黑洞。

「黑洞」中，站著一個人 — 胡雪巖。

一年青女子上。

女子　　　胡先生……

胡沒反應。

女子　　　胡先生？

胡雪巖彷彿從夢中醒來。

胡雪巖　　阿香？！

女子　　　不好意思呀，打擾你……

胡雪巖　　你怎麼會在這裡？

阿香　　　我聽賴老四講，他說你今晚要去湖州，所以過來看看你需不需要用船？

胡雪巖　　你真會做生意。

阿香　　　那就是要用嚕？

胡雪巖　　……

阿香　　　我馬上回去叫我爹準備。

阿香轉身欲走，卻被胡雪巖叫住。

胡雪巖　　等一下……

阿香停步。

胡雪巖　　今晚的天色，烏雲密佈，看來會有一場大風雨……

雷聲大作，真的下起雨來。

胡雪巖	一說就來。等雨停了再回去吧。
阿香	我怕耽誤你時間。
胡雪巖	我現在又不是在工作……
阿香	可是你在思考。
胡雪巖	……
阿香	我剛才進來，看到你像一棵樹立在這裡，我還以為走進了一片森林。
胡雪巖	一棵樹又怎麼會是一片森林呢？
阿香	這裡太黑了，見到一棵樹，和見到一個森林也沒分別。
胡雪巖	……
阿香	胡先生？……

一股濃霧湧了進來，「超現實」的氛圍漸漸瀰漫舞台。

| 阿香 | 你在想甚麼？ |
| 胡雪巖 | 一個黑洞…… |

貨倉的後方，慢慢顯現了一班太平軍，手執武器、旌旗，像幽靈般移動、廝殺，似在進行著一個富神秘色彩的儀式。

| 胡雪巖 | 一個不停轉動的空間……好像一個黑色的漩渦……漩渦裡面有人哀號……有人瘋癲……有人狂喜……所有的人不停的流走……祇有我站在這……好像一棵大樹……不動如山…… |

像幽靈般的太平軍漸漸消失，四周回復平靜。

第八場完

黑洞

親愛的，胡雪巖

第九場

距上場約數天後一個晚上。

停泊湖州河邊一艘船上的艙裡。

胡雪巖與王有齡在密談。

王有齡　錢的方面，辦法不是沒有……

胡雪巖　全靠你了……

王有齡　上次幸好有你買了洋槍洋炮，杭州才沒失守……

胡雪巖　過去的事就不用提啦。

王有齡　如果不是因為你這個朋友，我想我真的會渾渾噩噩一
　　　　輩子……

胡雪巖　還是說說你的辦法吧。

王有齡　我手頭上有一筆公款，明天一早，我出一份公文，委
　　　　託你採辦糧食藥物。

胡雪巖　好！

王有齡　但……

胡雪巖　你放心，福州那邊，阜康有足夠的資金可以應付，你
　　　　這筆錢，我主要拿去上海，事情解決之後，你要的糧
　　　　餉藥物，我給你雙倍帶回。

王有齡　有你這句話，我就放心了。

胡雪巖　有齡……

王有齡　你是不是還有甚麼事沒跟我說?

胡雪巖　有齡，我不是說自己有多偉大，但現在國家搞成這樣，
　　　　的確是需要有人出來做點事……

王有齡　我明白。

胡雪巖　你和我走的路雖然不同，但坐的是同一條船……

王有齡　你不用說啦。

胡雪巖	……
王有齡	我有幾斤幾兩，我自己很清楚，能夠到今天的位置，基本已經到頭了，我也今生無悔，但你不一樣，你還未到頭呢……
胡雪巖	有齡……
王有齡	做官有做官的難處，無論將來如何，我希望你記住我一句話：我做不到的，你去做。

外面忽然起了一陣騷動，並傳來阿香的聲音。

阿香	（場外音）你還跑？！……打死你！

一男子被阿香追打而入，男子滿身濕透，狀甚狼狽。

王有齡的隨從亦聞聲趕至，但男子已被阿香制服。

男子	輕點啊大姐，手斷了……
阿香	說！大半夜在這幹啥？怎麼渾身都濕透了？
男子	天熱，出來游夜泳……
阿香	游夜泳？這麼有雅興？好，那我扭斷你手腳，把你扔回去繼續游！
胡雪巖	阿香，這裡有公差，雞鳴狗盜就交給他們處理好了。

阿香此時才醒覺胡雪巖及其他人在場，忽然又回復了少女的溫柔。

阿香	不礙你們聊天了，我回去做事……有事就叫我……

阿香下。

胡雪巖望著阿香的背影，彷彿失了神。

公差欲將男子帶走。

王有齡	等一下！

眾人停下。

王有齡	你叫甚麼？
男子	我姓……張，張細狗。
王有齡	住哪？
男子	嗯……田尾村。

王有齡　　（對公差）帶他回去，看緊點，等我回來。

公差應命帶男子離去。

王有齡　　田尾村根本就沒人姓張。

胡雪巖　　難道是長毛？

王有齡　　他們一直在外面蠢蠢欲動，現在居然派探子進來，我看……很快就要跟他們再打一場硬仗了。

胡雪巖　　照你這麼說，我更要早去上海，把事情解決了。

王有齡　　明早將委任的事交代完之後，你就立刻起程。

胡雪巖　　就這麼決定。

王有齡　　那我走了。

胡雪巖　　請。

王有齡走了兩步，又停下來對胡說。

王有齡　　剛中有柔，柔中有剛，真挺適合你。

胡雪巖　　甚麼？

王有齡　　哈哈哈……

王有齡下。

胡雪巖呆站。

阿香上。

阿香　　　胡先生……

胡雪巖　　……

阿香　　　我熱了酒，你要不要試試？

第九場完

第十場

距上場約二十日後。

上海一間酒家（妓寨）。

胡雪巖帶同紀力榮及蔡業生在喝花酒。

胡雪巖祇顧與身邊的酒女猜枚作樂，彷似不知人間何世，倒是紀力榮與蔡業生枯坐在一旁，顯得焦慮。

紀力榮　　一個月了……

蔡業生　　外邊一點動靜也沒有……

紀力榮　　天天呆在這裡，人家不知道的還以為我開妓院呢！

蔡業生　　跟這些女人朝夕相對，搞到我現在好像……對異性沒了興趣。

兩人下意識地搭著對方的肩膀，表示同情。

靜默。

胡雪巖忽然向兩人呼喚。

胡雪巖　　蔡總管……紀裏理……

兩人忽然緊張地彈開。

蔡業生　　胡先生……

胡雪巖　　你們兩人做甚麼？

紀力榮　　沒有，我們甚麼事也沒做……

胡雪巖　　沒事做就跟姑娘們聊聊，你看你們兩個繃著一張臉幹甚麼，來點笑容好不好？

蔡業生　　我笑不出來，胡先生。

紀力榮　　我也是。

胡雪巖忽然認真地說。

胡雪巖	這個是工作，工作要你笑你就得笑，你們看看這些小姐，她們也一樣，都是工作，怎麼她們做得到，你們就做不到？

賴老四入。

賴老四	老闆，他們來了……
胡雪巖	好！「兔子」已經出現，「守株」行動，正式開始。

賴老四出。

胡雪巖	一……二……三，笑！

紀力榮與蔡業生一邊笑一邊走進酒女堆中左擁右抱，與胡雪巖一起，上演聲色荒唐的一幕。

賴老四引著佐治・史葛與李茂入。

賴老四	老爺，有客到。
胡雪巖	混帳！

靜默片刻。

胡雪巖	我現在正玩的開心，誰讓你帶客？滾！

胡雪巖繼續與酒女作樂，很快便「醉倒」了。

紀力榮	不好意思了兩位，我們東家喝多了，他現在祇看得見女人，見不到客人，剛好我們杭州的總管蔡先生在，有事跟他聊也一樣。
史葛	他是管事的嗎？
蔡業生	我不管事，還有誰管？阿榮，別浪費時間，我們繼續陪胡先生喝酒。
李茂	蔡老總，千萬別誤會，我們史葛先生不是這意思……
蔡業生	啊……你就是渣甸洋行的史葛先生？……失敬……失敬……
史葛	我們開門見山，談談茶葉的問題……
紀力榮	茶葉？……

李茂　　　史葛先生的意思，是要開盤……

史葛　　　過去甚麼樣，今年一樣照舊，Okay？

蔡業生　　等會兒，大班先生，真是對不起，阜康收購回來的茶葉，暫時還沒打算要賣……

李茂　　　蔡總管，你這麼說，分明是在玩花樣……

紀力榮　　千萬別這麼說李買辦，我們打工的，老闆說甚麼我們就照做而已……

史葛　　　Okay，你們別吵了，阜康的底我很清楚，你們的資金都放在茶葉這裡了，我不相信你們可以一輩子守著茶葉不賣！

一直合著眼休息的胡雪巖此時慢慢醒了過來，半醉半醒地說。

胡雪巖　　我正做著好夢……誰在外面吵鬧？

蔡業生　　胡先生，是渣甸洋行的史葛大班……

胡雪巖　　史葛？……嗯……我有點印象……

紀力榮　　他們擔心阜康不能死守茶葉一輩子。

胡雪巖　　我何必守著茶葉一輩子？我祇要多壓個把月，他們都要跪下求我！

靜默。

胡雪巖　　他們來中國的目是做生意，如果連一斤茶葉都收不到，他們這趟就白跑了，空船回家還不算，還要撕毀外運和銷售的合約，連老本都要賠上！

靜默。

胡雪巖　　還有，現在市面的資金都在我的茶葉裡，我不放手，他們漂洋過海運來的鴉片和棉布，誰跟他們買？留著自己啃去吧！

靜默。

胡雪巖　　我胡雪巖做生意，祇有一個宗旨：就是人敬我一尺，我敬人一丈。這次有人出手想搞垮阜康，我不知道是誰，但是估計不會是渣甸，我們和渣甸一向都是好夥伴，既然他們肯出面和我談，我就當是給渣甸面子，這樣吧，每箱茶葉多加五兩，算是彌補倉租，如果有人講價，你們不用多費口舌，我一箱都不放！留著咱們自己慢慢喝。

胡雪巖下。

蔡業生　　（對史葛）我們東家的意思，你明白了？

第十場完

第十一場　捉蟹

距上場一天後，晚上。

停泊在上海一條河道旁的一艘船 —— 是阿香的船。

胡雪巖站在船尾的甲板上。

船艙內傳出喧鬧的笑聲和人聲。

紀力榮　（場外音）他整張臉都青了……乾瞪著眼……好像被雷劈了，真慘！

賴老四　（場外音）我死命忍著笑，忍得眼淚都快飆出來了……

蔡業生　（場外音）你們就知道笑，我都快嚇死了！萬一被他看穿底牌，那可是全軍覆沒！

賴老四　（場外音）還是老闆厲害，原來他還會演戲！

紀力榮　今晚一定要喝個痛快！

喧鬧的笑聲和話語慢慢變成背景聲音。

阿香蹲在船尾，一手提著水桶，另一手提著油燈。

胡雪巖上。

胡雪巖　阿香？

阿香　　胡先生？

靜默。

阿香　　妨礙你了不好意思。

阿香欲離去。

胡雪巖　不礙事，不礙事……

靜默。

胡雪巖　對了……你這麼晚來這裡……？

阿香　　捉螃蟹。

胡雪巖　啊？

阿香	反正沒事做。
胡雪巖	怎麼捉呀？
阿香	很容易的，我教你……你拿著燈，照在水面上，不能動……不能出聲，一點聲音都不能有……螃蟹見到有光，就會游出來，牠們愈游愈近……游呀游……游到上水面的時候，你一手抓下去…… 揑緊蟹鉗，出手要快、動作要準，不可以猶疑，如果揑不住牠的話，那你可慘啦，手指會給牠夾破！
	阿香愈說愈投入，有點忘形，胡雪巖則站在一旁看著她，一聲不響，等到她發覺時，忽地感到尷尬起來。
阿香	不好意思……忘了你是大老闆，你怎麼會去捉螃蟹……
胡雪巖	我小時候在杭州，也捉過。
阿香	你也會？
胡雪巖	和你剛才說的一樣。
阿香	會你還問我？
胡雪巖	看看你是不是真的會嘛。
阿香	你們當老闆的，最喜歡試探別人。
胡雪巖	你見過很多老闆嗎？
阿香	我自小出來跑碼頭，上船的都是老闆。
胡雪巖	跑碼頭？我第一次聽女孩子這樣形容自己。
阿香	我們靠船吃飯，永遠都是由一個碼頭，開去另一個碼頭。
	胡雪巖沒出聲。
阿香	我還是別耽誤你時間啦……
	阿香欲走。
胡雪巖	不礙事，真的不礙事……
	阿香又留下。
	靜默。
阿香	都是這樣的……

胡雪巖	啊？
阿香	有些事，你沒做成的時候好想去做，當你做到之後，又好像有點失落……
胡雪巖	你知道我在想甚麼？
阿香	捉螃蟹和做生意都一樣嘛……
胡雪巖	……
阿香	每次當你看到蟹游過來的時候，你就會好興奮，但當你一手插下去，抓牠上來之後 ──
胡雪巖	心立刻停止跳動，整個人忽然間輕了……
阿香	撲騰幾下，興奮又不是，失望又不是，甜又不像甜，酸又不像酸……
胡雪巖	每次見到你，我都有這種感覺。

靜默。

阿香忽然衝向胡雪巖，把他拉倒地上，按著他的口。

幾個男人鬼祟地在岸邊出現，他們搬運著幾個看似頗沉重的箱子。

男人們消失於暗處。

胡雪巖	你幹嘛這麼緊張？
阿香	小刀會呀。
胡雪巖	小刀會？
阿香	上海早晚要出事……
胡雪巖	為甚麼？
阿香	剛才他們搬的幾箱東西，一看就知道是武器。
胡雪巖	他們需要這麼多武器做甚麼？
阿香	現在太平軍到處興風作浪，小刀會當然也不甘寂寞。
胡雪巖	你的意思是……造反？！
阿香	造反祇不過是虛張聲勢，順便和洋人打個招呼：這是中國人自己的事。你們洋鬼子別管，真正要做的，是趁火打劫。
胡雪巖	嘩……你懂得真不少。

阿香	不然怎麼叫「跑碼頭」？
胡雪巖	屬害。
阿香	有時候，我們知道的消息，比做官的還要靈通。
胡雪巖	你還知道甚麼？
阿香	甚麼都告訴你，那你不是賺翻了？
胡雪巖	如果說……我賺，就相當於你賺，那你會不會考慮？
阿香	……

賴老四從船艙走了出來。

賴老四	老闆……龐老大來了。

第十一場完

第十二場

收絲

上一場的片刻之後。

甲板上，龐老大、蔡業生、紀力榮等人也出來了。

龐天　　胡老哥，這件事太大了，所以我連夜趕來，寧可信其有，不可信太湖！

賴老四　是不可信「其無」，不是「太湖」。

龐天　　是嗎？

胡雪巖　但我不明白，為甚麼他們要現在發難？

龐天　　長毛攻入金陵之後，被清軍江南大營圍得水洩不通，好像關門打狗，李秀成這瘋狗，趁機而上……

胡雪巖　那就是說，他們要攻杭州，救金陵？

龐天　　我聽到的就是這樣。

賴老四　這一招叫做「明修棧道，暗渡陳倉」。

龐天　　嘩，你真是讀了好多書。

蔡業生　聽到的未必可靠……

阿香　　我說一定是。

紀力榮　你怎麼也知道？

阿香　　小刀會最近在上海蠢蠢欲動，他們一定是知道長毛有大動作，朝廷的注意力將會集中對付長毛，所以才敢在上海搞事。

除了胡雪巖，眾人對阿香的識見都頗感詫異。

胡雪巖　有道理。

蔡業生　如果這樣，我們要立刻回杭州，打點一切。

胡雪巖　我答應王有齡帶回去的糧食藥物，現在都沒辦好，怎可以就這樣回去？

紀力榮	胡先生，這批貨那麼多，起碼都要一個多月才能辦得完，不怕一萬，就怕萬一，我認為你 ──
胡雪巖	萬萬不能！
賴老四	老闆，就算不管阜康，你全家老小還在，怎麼辦？

舞台後方，一班太平軍像幽靈般出現，以極慢動作在打、搶、劫、殺。

胡雪巖	太平軍一旦圍城，杭州馬上斷糧，王有齡委託我購買糧藥，就是要防範這情況，如果我現在回去，就算保得住阜康，保得住我家人，杭州全城百姓如何是好？

靜默。

胡雪巖	信用這兩個字，是我的招牌，答應的事，一定要做到！
龐天	胡老哥！就憑你這句，上刀山下油鍋，我跟你去！
胡雪巖	等我購買好糧藥之後，正需要你漕幫護航，阿四，等下我寫三封信，你火速給我帶回去，一封給我家人，一封給王有齡大人，另外一封，你交給阜康副總管梁先生……
蔡業生	那我呢？
胡雪巖	仗要打，生意也要做。現在茶葉已經套現，開當舖的構思，馬上可以實行，你帶足本錢，先下湖州，然後雙林、德清、海寧，一個地方一塊招牌，開張！
紀力榮	那我去哪裡？
胡雪巖	你哪裡都不用去，留在上海收絲。
紀力榮	啊？！
阿香	是蠶絲的絲。
胡雪巖	沒錯，如果小刀會在上海發難，他們會做的第一件事，就是切斷所有的海陸交通，到時候，上海就會變成一個孤島，你要在這個情況尚未發生之前，盡量將絲行的絲收購回來，有多少收多少。
紀力榮	萬一上海真的出事，我們收這麼多絲在手上，風險好大啊！
阿香	上海愈亂，洋租界就愈安全。

胡雪巖	沒錯，將收購回來的絲，全部放在洋租界的絲棧。等到小刀會一出來搞事，洋商收購不到蠶絲，我們才慢慢吐出來，再賺一筆！
紀力榮	但是絲行這邊，我不熟啊。
胡雪巖	(對阿香)我剛才說，我賺你也賺的事，你考慮了沒有？
阿香	你的意思……
胡雪巖	阜康需要人才，祇要你願意，收絲這方面，由你去指揮。

太平軍漸漸移動至舞台前方，彷似一股洪水，淹沒了一切。

第十二場完

第十三場

狗官

距上場約半個月後。

錢塘江邊，早上。

王有齡站在岸頭，用望遠鏡觀察著對岸，身旁是他的一名部下參將。

參將　　王大人……

王有齡沒出聲。

參將　　對岸的情形如何？

王有齡　雪巖講得沒錯……

參將　　幸好有胡先生的信，我們才能及早準備。

王有齡　太平軍為了救金陵，這回大舉南下，拼死一戰，截斷了所有糧道，現在祇剩寧紹這一條……

參將　　對面寧波、紹興一帶，歸團練大臣王履謙管治，我已經派人知會他，叫他加緊協防……

王有齡冷笑起來。

參將　　王大人……

王有齡　上次長毛走了之後，王履謙侵吞賑災捐款，讓我參了一本，你不知道嗎？

參將　　我知道……但是……

王有齡　中國的官沒其他本事，最厲害的就是公報私仇！

參將　　現在國難當前，我想他不會將私人恩怨混為一談吧？

王有齡　你自己看看。

王有齡將望遠鏡交給參將，參將往對岸一望，大驚。

王有齡 　長毛還沒到，王履謙已經開始撤軍！我們連最後一條糧道都沒了，就算長毛打不進來，全城的百姓也會餓死！他為了置我於死地，不惜犧牲全城百姓，中國有王履謙這種狗官，我真是死不瞑目！

太平軍又在舞台的後方出現，這一次，不再是「無聲」的出現了，而是喊殺連天，鋪天蓋地而來，而且還有老百姓奪路逃命、互相踐踏，構成一個鬼哭神號的殺戮場面。

第十三場完

第十四場

距上場約半個月後。

錢塘江的江心。

胡雪巖與龐天站在船頭甲板上。

龐天　　　胡老哥……

胡雪巖　　……

龐天　　　我們等了十天啦……

胡雪巖　　……

龐天　　　長毛現在像瘋了一樣，圍住杭州城，連老鼠也跑不出來！

胡雪巖　　他們出不來，我們衝進去！

龐天　　　長毛在岸邊一人吐一口口水，我們都會淹死，硬碰硬，祇有死路一條！

胡雪巖　　怕死我就不在這裡！

龐天　　　你這麼說啥意思？

胡雪巖　　我多艱難才採購到這十船米，千辛萬苦運到這，難道眼睜睜看著城裡面幾十萬人餓死？

龐天　　　如果能上岸，上刀山下火海我都跟你去，但現在這樣的環境，別說十條船，就算一粒米你都進不去，到頭來，白米都便宜了長毛！杭州的百姓真要感謝你啦！

胡雪巖　　沒試過，你怎麼知道不行？

龐天　　　做生意，你是第一，說到打架，你懂個屁！

胡雪巖　　好，你說來聽聽，我現在該怎麼做？

龐天　　　走！

胡雪巖　　不走！

龐天	再不走，長毛打聽出我們帶著這麼多白米，就算我們不過去，他們也會撲過來！
	胡雪巖沒出聲，急得像熱鍋上的螞蟻。
	船的另一端忽然傳來船夫甲的聲音。
船夫甲	（場外音）誰？
回聲	（場外音）我不是長毛……我找胡先生……
船夫甲	（場外音）拉他上來……
	傳來一陣騷動，接著，船夫甲扶著賴老四入。
賴老四	老闆……
胡雪巖	阿四？！
船夫甲	他從對面游過來的……
	賴老四全身濕透，凍得渾身發抖。
	胡雪巖立刻除下身上的大衣，披在賴老四身上。
賴老四	我沒事……老闆……我天天爬上屋頂，看著江上……我跟老太太說……我跟老闆娘說……我跟所有人說……你一定會回來……一定會！
胡雪巖	他們現在怎麼樣？
賴老四	他們很好……大家都好……（拿出一把菜刀）誰敢碰他們一根汗毛，我就剁了誰……沒人性了……連死屍都吃……滿大街都是鬼……我跟老闆娘說……我看到老闆的船……他靠不了岸……你們快走……去鄉下……別出來……千萬別出來……他們都聽我的……所以不會有事……老闆你放心……他們不會有事……
胡雪巖	王大人怎樣？
賴老四	他也不會有事……
	靜默。
賴老四	他吞了金才上吊，一定不會落在長毛手上，所以不會有事……
	靜默。

賴老四　　王有齡……他死得好……他真是一個好官……城在人在……城亡人亡……到死都是一個好官……

賴老四從懷中取出一個密封的袋，交給胡雪巖。

賴老四　　他叫你走，千萬別上岸，他說你不可以犧牲的，老闆，走呀！

胡雪巖打開密封的袋，袋裡有一塊布；他打開布，是王有齡的遺書。

胡雪巖看遺書的同時，王有齡出現在舞台的另一個時空。

王有齡　　雪巖，這塊布，是當日你用來包著一張五百兩銀票，送給我上京買官那塊，今天，我做官這條路已經走完，我把我的遺書寫在這塊布上面，還給你……我看著街外，路上很寧靜，一具具餓死的屍體……默默躺在路邊……但是，杭州依然美麗，不會因為死了這麼多人而失色，所以，我覺得我沒辜負杭州，我祇是辜負了杭州的百姓，做老百姓不容易，做中國的老百姓，更加難……官，也都是一樣……雪巖，現在全國上下，我信得過的官，祇有左宗棠一個，你去找他，記住，我做不到的事，你去做，那我就……雖死猶生……

第十四場完

請 坐

距上場約五天後。

左宗棠奉命帶兵支援浙江。

左宗棠部隊駐紮處的臨時議事廳。

胡雪巖獲左宗棠接見。

左宗棠　你幫王有齡辦事，屢立奇功，我早有所聞。

胡雪巖　雪巖身為杭州人，幫杭州的百姓做事，是我的本份。

左宗棠　我左宗棠是湖南人，你為甚麼要來見我？

胡雪巖　也還是為杭州百姓。

左宗棠　你！？

胡雪巖　大人……

左宗棠　杭州受叛賊所困，我奉朝廷之命，馳援至此，剛才有哨子回報，杭州已經失守，王有齡殉職，而你！你身為杭州鄉紳，守土有責，而且還是王有齡的幕僚，你現在身在何處！？所做何事！？

胡雪巖　大人……

左宗棠　來人！

　　　　兩名侍衛上。

左宗棠　拉他出去，打！

胡雪巖　且慢！

左宗棠　立刻執行！

胡雪巖　要打，就在這裡打！

　　　　靜默。

胡雪巖　祇要可以跟大人講到我要講的話，就算打死我，也死而無憾。

靜默。

左宗棠　　果然是一個人物。

胡雪巖　　為了杭州一城百姓，學生早已置生死於道外，若有冒犯大人之處，請大人多多包涵。

左宗棠示意兩侍衛放開胡雪巖。

左宗棠　　這幾年來，我聽聞不少關於你的傳言，有公有私，私人的我不管，但是公家的事，如果讓我查出有貪贓枉法……

胡雪巖　　大人，誰人背後無人說？我行得正坐得端，不怕人講，如果大人對我有意見，不論公私，我都願意交代，但是今天我來求見大人，絕對不是為我自己……

左宗棠　　廢話少講。

胡雪巖　　我想請大人即刻起程……

左宗棠　　甚麼？

胡雪巖　　去杭州！

左宗棠　　不知所謂！

胡雪巖　　請聽學生一言！……

左宗棠　　我四萬湘軍，由江北打到江南，從未停過，來到這裡，已經糧草耗盡，後援無期，你知不知道？！

胡雪巖　　我知道……

左宗棠　　由此地再上杭州，我的士兵不到戰場就已經餓死，叛軍不費一兵一卒，就可以大獲全勝，你知不知道？！

胡雪巖　　我知道……

左宗棠　　你知道個屁！

胡雪巖　　大人……

左宗棠　　行軍打仗，我要你教？

胡雪巖　　你沒有的，我有。

左宗棠　　你說甚麼？

胡雪巖	米。
左宗棠	……
胡雪巖	我有十條船，每條船一萬石，總共十萬石米。
	靜默。
左宗棠	請坐。

一班太平軍慢慢在舞台後方出現。

忽然間，炮聲隆隆，一班清軍，從四面八方湧入。

兩軍廝殺，太平軍不敵。

第十五場完

距上場約一個月後，杭州已被解圍。

胡雪巖回到杭州的家，賴老四跟在身旁。

此時的胡宅，經歷了戰亂之後，凋零落索，甚至有屋樑倒在地上。

賴老四　　小心老闆……地下有釘子……

胡雪巖撿起地上的一口釘子，端詳了一會。

胡雪巖　　我現在才明白……甚麼叫恍如隔世……

忽然間，不知是誰拋了一串鞭炮進來，「嗶嚦啪啦」地爆開。

胡雪巖與賴老四都被嚇了一跳。

鞭炮聲過後，胡妻上，手中拿著一枝香，還有一串鞭炮，身後跟著丫鬟小玉。

靜默。

胡雪巖　　彩虹……

胡妻　　　我知道你不會有事的，不過怎麼也要點兩串鞭炮，趕走霉運……

胡妻欲再點鞭炮。

胡雪巖　　夠了夠了，你別再點了……

胡妻　　　你幹嘛這麼大反應？

胡雪巖　　我剛才以為長毛賊又來了……

胡妻　　　你甚麼時候變得這麼脆弱？

胡雪巖　　一朝被蛇咬，十年怕草繩……

胡妻　　　今天一早他們就來通傳……說哪個誰來著？

阿玉	左宗棠大人。
胡妻	對，左大人，他們說朝廷叫他當浙江巡撫，我一聽就知你會有好運，所以趕緊買好鞭炮等你回來。
胡雪巖	阿四，你們先出去。

賴老四與阿玉下。

胡雪巖	這次真是委屈了你……
胡妻	傻話……
胡雪巖	你聽我講……
胡妻	我知道……
胡雪巖	發生這麼多事，我不在你們身邊，我也好難過……
胡妻	有，你有寫信回來的……
胡雪巖	我不得不這麼做……
胡妻	要是我，我也會選重要的事來做……
胡雪巖	我不是說家裡不重要……
胡妻	沒事的……
胡雪巖	你要明白我的處境……
胡妻	我每天都跟你媽講，我說男人不易做……
胡雪巖	她還好嗎？
胡妻	她好得很，能吃能睡，早上打太極，下午打麻將，夜晚念佛經，無風無浪又一日。
胡雪巖	怎麼你好像甚麼也沒發生過？
胡妻	你覺得我應該怎樣？
胡雪巖	房子都塌了，外面餓死那麼多人，長毛賊又捲土重來，你不怕？
胡妻	怕？

胡母出，手中拿著一個盒，邊行邊說。

胡母	真是造孽……媳婦，叫廚房多煮些粥拿出去發……

胡雪巖	媽……
胡母	……
胡妻	這是你兒子阿巖……
胡母	……
胡雪巖	是我呀，媽……
胡母	阿巖就要回來了，你先坐坐……媳婦，你招呼一下這個小孩，叫廚房倒碗粥給他喝，我到打牌的時間啦……我的牌搭子去哪裡了……六嬸真是……搬走都不告訴我……人人都這麼稀里糊塗……

胡母邊說邊下。

胡妻	六嬸是被長毛打死的，我們都不敢告訴她，就說六嬸搬走了。
胡雪巖	……
胡妻	那天，我們從鄉下回來，整條街都很安靜……長毛都撤了，走到門口……一打開門，嘩，天井都是屍體……那些人，看我們走了，就想爬進來偷吃的，沒想到裡面甚麼也沒有，又沒力氣爬出去，祇能餓死在這，天井堆滿了，好像山那麼高……

靜默片刻。

胡妻	婆婆看著這座山，一聲不響，整個人呆了，我也顧不上那麼多了，叫上阿玉啦，長發啦，總之還能站得起來的都過來幫，一隻手拖一個，兩隻手拖一雙，足足拖了一個下午，才把那些屍體拖到一邊，我們才能進來……

靜默。

胡妻	你剛才說甚麼？……怕？

靜默。

胡妻	看到那麼多人死在一塊，魂都不知道飛到哪了，哪裡還有害怕？

靜默。

胡妻　　　婆婆的反應就比較複雜，連續三天都不說話，到了第
　　　　　四天一開口就變成現在這樣。

　　　　　胡雪巖看著地上的一條斷樑。

　　　　　胡雪巖彎身抓著斷樑，用力把它扶起。

胡雪巖　　……起！

第十六場完

第十七場

距上場約十年後，胡雪巖四十八歲。

重建後的胡家大宅落成，大廳內，胡雪巖正在忙著招呼前來道賀的賓客。

胡雪巖　大家隨便參觀一下⋯⋯招呼不周到⋯⋯

客人甲　你這房子大到簡直我一走進來，馬上迷路！幸好你的傭人夠多，我問了一打之後，終於才來到這裡！

胡雪巖　楊老闆你這麼會講笑話，一定要講多些，繼續講，讓大家開心一下⋯⋯

官員甲　對！就好像這房子的主人，不停的做善事，辦粥廠、開善堂，做完一樣又一樣，沒停過。

客人乙　積善之家，必有餘慶，所以今天胡家大宅落成，我們杭州百姓，上上下下，真是比添丁更高興呀！

外面傳來叫聲。

叫聲　　左大人到！

眾人愕然。

左宗棠上，身後跟著幾名侍衛官。

胡雪巖　左公！

眾官員/　左大人！
賓客

眾官員正想行禮，卻被左宗棠止住。

胡雪巖　左公，你甚麼時候回來的？

左宗棠　我去福建辦船廠，你就在杭州蓋新房，你這也是為國家添磚加瓦嘛⋯⋯

胡雪巖　左大人⋯⋯

左宗棠　全城都知道你今天新居落成，唯獨是我不知。

胡雪巖	小事一宗，不敢驚動大人。
左宗棠	小事？還是目中無人？

胡雪巖正要跪拜請罪，左宗棠忽然朗聲笑了起來，把他止住。

左宗棠	我昨晚從福建回來，和大家一樣，專誠來賀雪巖新居落成之喜，大家不要拘禮。

眾人鬆了一口氣。

胡雪巖	左公，請上座。
左宗棠	雪巖，我有幾句說話，想跟你說……
胡雪巖	（對眾人）各位，裡面請了戲班，請大家去聽聽曲，我和左大人馬上就來……

眾人下。

內廳開始斷斷續續傳出管弦之聲。

胡雪巖	左公……
左宗棠	你這間新居，蓋得真不錯。
胡雪巖	大人你今天屈駕光臨，等於替寒舍掃上一層金漆！
左宗棠	你明白我的心意就最好。
胡雪巖	多謝大人厚愛。
左宗棠	我下個月就要離開浙江。
胡雪巖	這麼突然？
左宗棠	剛接到上諭，奉命西征。
胡雪巖	西征？
左宗棠	新疆甘肅那邊的回民，仗著俄國幫他們撐腰，一直在搞事，我早就說要打的……
胡雪巖	陝甘地區長期動盪，一向是朝廷的隱憂，現在你打完長毛，再去收服西陲，這番勳業一旦建成，非同小可！
左宗棠	這個機會，我已經等了好久……
胡雪巖	機會和危機，永遠都是同時並存。
左宗棠	我就是想聽一下你的見解。

胡雪巖	左公，其實你自己最清楚，官場裡面，坐得愈高的，愈是不想你贏……
左宗棠	他們巴不得我戰死沙場。
胡雪巖	少隻香爐少隻鬼。
左宗棠	西北千里迢迢，所以我更加需要一個「可靠」的人……
胡雪巖	去上海，設轉運局，統籌糧餉軍火。
左宗棠	如果你肯幫我，我一定可以凱旋歸來。
胡雪巖	回來又如何？
左宗棠	……
胡雪巖	打走俄國，收服西北，那又如何？
左宗棠	你想的是甚麼？
胡雪巖	俄國之外，還有德國，法國，英國，日本，他們每個都像餓狗一樣，在門口虎視眈眈，隨時都會撲進來，唯一可以阻止他們的……就是我們要變身成為一隻狼。
左宗棠	……
胡雪巖	要變成一隻狼，祇有一個條件，錢！
左宗棠	……
胡雪巖	所以我想的，是一個更加大的戰場，我要賺全世界的錢！
	靜默。
左宗棠	我在官場打滾多年，閱人無數，祇有你一個，配得上「深不可測」四個字……
胡雪巖	左公……
左宗棠	你有甚麼想法，祇管說。
胡雪巖	要打，就一齊打！
左宗棠	一齊？
胡雪巖	你用火槍，我用算盤，打他一個落花流水！

靜默片刻。

左宗棠忽然笑起來。

胡雪巖　左公，我今晚準備了一個小玩意，就叫做「落花流水」，你想不想試一下？

左宗棠　奉陪到底。

賴老四上。

賴老四　老闆，夫人問你能開飯了嗎？

胡雪巖　（對賴老四）我跟大人去花園一會兒，很快回來。

胡雪巖帶著左宗棠下。

賴老四目送兩人離去，若有所思。

小玉上。

賴老四拿出一本記事簿，一邊寫一邊喃喃自語。

賴老四　我跟……左大人……出去……花園一會兒……很快……回來……

小玉　　阿四！

賴老四　哎！……—驚一乍嚇死人了……

小玉　　你在這幹嗎呢？

賴老四　男人的事別問這麼多。

小玉　　一定是在偷懶……

賴老四　那你在這幹嗎？

小玉　　夫人叫我出來問你，怎麼老爺這麼久還不進去？

賴老四　夫人叫？是你想叫吧？

小玉　　你說甚麼呢？

賴老四　你想叫我老爺囉。

小玉　　一邊去，也不害羞！

賴老四　你不想嘛？你不想做我夫人嗎？

小玉欲走，賴老四上前把她拉著。兩人糾纏（調情）。

花園忽然傳來一聲爆響，天空上爆開了一個煙花，映照出一片璀璨的夜空。

小玉與賴老四看得呆了。

內廳的所有人都被吸引出來了，觀看著花園上空不斷爆發的煙花。

花園外傳來左宗棠與胡雪巖的笑語。

左宗棠　　嘩……好一個落花流水！這麼大一個……再來一個……

胡雪巖　　好！愈大愈好！

第十七場完

第十八場 不明

與上場同一個晚上。

胡宅大廳，賓客已散去。

胡雪巖獨自一人，坐在大廳上，好像睡著了。

胡母出，邊行邊唱（杭州童謠《一隻雞》）。

胡母　　一隻雞，二會飛，三個銅板買來滴，四川帶來滴，五顏六色滴，駱駝背來的⋯⋯

胡雪巖醒。

胡雪巖　媽⋯⋯

胡母　　又是你？小孩。

胡雪巖　是我啊。

胡母　　這麼晚還不回家？

胡雪巖　我回來啦，坐啊，媽。

胡母　　我不能坐的，我一坐就睡著。

胡雪巖　睏了就去睡吧，我陪你進去。

胡母　　不用，你又不認識路。你餓嗎？

胡雪巖　我不餓。

胡母　　我去拿碗粥給你吃。

胡雪巖　不用了，媽，我吃過啦。

胡母　　沒飯吃真是很慘啊。

胡雪巖　我知道。

胡母　　小孩子懂甚麼？。

胡雪巖　我是阿巖。

胡母　　⋯⋯

胡雪巖	我已經回來十年了…
胡母	……
胡雪巖	你看……這新房都是我蓋的，以後都不會有長毛再來了。

靜默。

胡母	進去吧，進去叫人給你碗粥，吃飽好回家，別亂跑，小心跑丟啊……
胡雪巖	媽！

胡母忽然又唱起剛才那首沒唱完的童謠，邊唱邊走。

胡母	……七高八低滴，爸爸買來滴，酒裡浸過滴，實在沒有滴，騙騙伢兒滴……

胡母下。

胡妻上，手中拿著一幅畫卷，邊行邊唱（浙江民謠《採茶舞曲》）。

胡妻	溪水清清溪水長
	溪水兩岸好呀麼好風光
	哥哥呀，你上畈下畈勤插秧
	妹妹呀，你東山西山採茶忙
胡雪巖	老婆，你可不可以別唱？
胡妻	不好聽？
胡雪巖	我想靜一靜。
胡妻	不唱那做甚麼？新房子這麼大，沒事可做啊……
胡雪巖	我不僅要蓋這一座房子，我還要蓋好多好多，上海，北京，福建，大江南北，有人住的地方就有我胡雪巖蓋的房子！
胡妻	男人到了你這個年紀，就是會這樣。
胡雪巖	你根本就不懂男人！

靜默。

胡妻　　　雪巖，這房子裡面，我不是唯一一個「不明白」的人，你媽，你的子女，我們通通都「不明白」，以前隨便叫一聲，全家人都聽到，現在呢，敲鑼打鼓都找不到，蓋這麼大的房子有甚麼用？

胡妻將手中的畫卷掛在牆上，是一幅年畫，寫著「吉慶有餘」四個字。

胡妻　　　我們想要的，其實就好像這四個字那麼簡單，其他的，都是多餘。

靜默片刻。

第十八場完

第十九場

距上場約五年後，胡雪巖五十三歲。

場景與上場同 — 胡宅的大廳。

賴老四站在一旁，一男人正在跟胡雪巖說話。

男人　　……第三，價錢不可以太便宜，人性就是賤，你賣的愈貴他們愈相信你，第四 —

胡雪巖　陳兄……

男人　　我姓梁……

胡雪巖　啊，梁兄……

男人　　你覺得怎麼樣，胡老闆？

胡雪巖拿起茶杯。

賴老四　老闆，你的茶涼了……

胡雪巖　是嗎？

賴老四　你接下來還有很多事，老闆。

男人　　至於薪酬方面……

胡雪巖　等我忙完，會慢慢研究。

男人　　那……

賴老四　請。

胡雪巖　慢行，慢行。

賴老四送男人離去。

胡雪巖喝茶。

賴老四回來。

胡雪巖　以後再有這些毛遂自薦的混混，叫底下打發就行了，別浪費我時間。

賴老四	哦……
	靜默。
胡雪巖	你還愣著做甚麼？
賴老四	甚麼叫「毛睡自箭」呀？
胡雪巖	就是沒人介紹的這些人。
賴老四	哦……
	賴老四拿出一本記事簿，一邊寫筆記一邊自言自語——
賴老四	我還以為姓毛的人一邊睡一邊拿箭來插自己呢……
胡雪巖	最近又看甚麼書呢？
賴老四	《紅樓夢》。
	靜默。
賴老四	可好看了……那個男主角很像我……
胡雪巖	做完夢就出去做事吧。
賴老四	余大夫介紹那位先生，已經到了，你見不見他？
胡雪巖	怎麼現在才說？
賴老四	馬上就到。
	一男人上。
賴老四	老闆，這位是麥錦秋先生……
胡雪巖	請坐請坐，阿四，再泡壺茶。
	賴老四泡茶。
麥錦秋	我聽余老頭講，說你想見我……
胡雪巖	北京養和堂的余大夫，經常跟我提起你。
麥錦秋	他嘴上功夫厲害，光會講，醫術就真是……
胡雪巖	麥先生在醫藥行裡面，有口皆碑。
麥錦秋	胡先生，我今天來，是想和你講清楚……
胡雪巖	麥先生，我知道你想講甚麼，但我真的希望你給我一個機會。
麥錦秋	余老頭有沒有告訴你，我自己也開過國藥號，但開到關門大吉？

胡雪巖	做生意，勝敗乃兵家常事。
麥錦秋	基本上，我不是一個商人。
胡雪巖	如果我要找商人，也不會找你。
麥錦秋	好，那我就開門見山……
胡雪巖	請賜教。
麥錦秋	為甚麼你要開國藥號？
胡雪巖	因為 ─
麥錦秋	等等，這個問題對我很重要，你最好想清楚，正所謂，「話不投機半句多」。

靜默。

胡雪巖	我在走一條路……
麥錦秋	是人都要走路的。
胡雪巖	這條路好長，好靜，見不到盡頭……
麥錦秋	轉個彎不就得了。
胡雪巖	一條沒有彎轉的路。
麥錦秋	掉頭走。
胡雪巖	後面的路不斷消失。
麥錦秋	……
胡雪巖	或者這麼說，我想聽一首歌，一首真真正正有生命力的樂章，幫我走完這條路。

靜默。

麥錦秋	哈哈哈哈……好！第二個問題：開一間國藥號，你打算投資多少？
胡雪巖	二百萬兩。
麥錦秋	你準備虧本三年。
胡雪巖	好，怎麼虧法？
麥錦秋	俗語說，「人生重結果，種田看收成」……
胡雪巖	雪巖讀書少，請先生點化點化。

麥錦秋	首先，你發放的藥，繼續發；第二，採辦藥材一定要求真務實，真不二價；第三，對外要德在人先，利居人後，這就是辦藥的德性；第四，對內要恪守「戒欺」兩個字；第五，廣招天下名家，進一步研究《太平惠民和劑局方》，一定要按規程精製，絕對不可以有半點含糊；第六，這間國藥號，頭三年不做生意，繼續贈藥，贈足三年，如果你能夠做到這六點，才有可能繼續！
胡雪巖	就這麼決定了！
麥錦秋	你不會後悔？
胡雪巖	我不認識「後悔」這兩個字。
麥錦秋	好！你想甚麼時候開始？
胡雪巖	今日開始，「慶餘堂」就請麥先生擔任總管！
麥錦秋	慶餘堂……

胡雪巖指著廳中一幅以「吉慶有餘」為主題的剪紙年畫說。

胡雪巖	就是吉慶有餘的意思。
麥錦秋	名字起的真響亮，這樣吧，「慶餘堂」前面加一個「胡」字，表示這首樂曲是由你出品，為了防止假冒，中間不妨再加「雪記」兩個字，這個曲牌，就叫做「胡慶餘堂雪記國藥號」，你覺得如何？
胡雪巖	我希望有一天，他們會明白，「慶餘堂」絕對不是「多餘」的！

第十九場完

第 二 十 場

祭鹿

距上場三年後，胡雪巖五十六歲。

場景與上場同 ── 胡家大廳。

今天是「胡慶餘堂雪記國藥號」正式啟業。廳前有一個類似「祭壇」的擺設，

壇上放著一塊寫著「胡慶餘堂雪記國藥號」的橫匾，檯上有一把刀和一頂「鹿帽／面具」 ── 一個「祭鹿」的啟業儀式即將舉行。

「儀式」將由麥錦秋主持，請來了兩名執行人：一名是操刀人，另一名是扮鹿人。

在場的其他人，除胡雪巖外，還有他的好友和親信，包括漕幫的龐天、杭州阜康總管蔡業生、上海阜康襄理紀力榮，以及賴老四。

麥錦秋正在布置「祭壇」。

龐天　　　胡老兄，今天這麼大的日子，為甚麼不搞隆重點？

胡雪巖　　老龐，有你在，已經夠隆重了。

紀力榮　　上海那邊，也在問怎麼你不請大家過來，我都不知道該如何回答他們是好。

胡雪巖　　你幫我轉達一下，國藥號不是生意，所以我誰也沒請，你們是自己人，我才請你們過來，大家慶祝一下就好了，如果是生意上的往來，當然又有不同做法。

蔡業生　　胡先生，你別怪我腦筋不靈光，你花這麼多錢開這間國藥號，如果說不是生意，那我真糊塗了。

　　　　　其他人都同聲附和，祇有賴老四沒出聲。

胡雪巖　　阿四，你呢？你怎麼看？

賴老四　　錢財乃身外物，所以是外功，藥材是吃進肚子裡的，所以是內功，我這麼說對嗎？

龐天　　　　嘩，你叫咕啥呢？俄文啊？

胡雪巖　　　其實也沒甚麼，祇不過是我一個心願。今天大家到了，
　　　　　　和往常一樣，當是敍敍舊，聊聊天，喝口茶，不必想
　　　　　　太多……

麥錦秋　　　胡先生，可以開始了。

胡雪巖　　　你拿主意，你才是內行。

麥錦秋開始主持「儀式」。

麥錦秋　　　胡慶餘堂贈藥三年，今天正式啟業。但凡國藥號，必
　　　　　　定以鹿茸為鎮堂之物，所以有「祭鹿」這個儀式。請
　　　　　　大家就座……奏樂！

音樂起。

**扮鹿人與操刀人隨著音樂走動／舞動，漸漸演變成一
場「獵鹿之舞」。**

**「獵鹿之舞」來到一個高潮 — 操刀人舉刀殺鹿的一
刻。**

胡雪巖忽然站起。

**「儀式」彷彿在瞬間凝固了，所有人都凝固了，祇有
操刀人，執著刀，一步一步走向胡雪巖。**

胡走，操刀人追。

胡被操刀人捉著。

胡呼救，但發不出聲音。

操刀人一刀刺入胡的身體。

第二十場完

　　　　　　緊接上場。

　　　　　　胡雪巖坐著，似暈了過去，麥錦秋正為他把脈。

　　　　　　胡雪巖醒過來。

眾人　　　胡先生／老胡／老闆……

　　　　　　胡雪巖彷彿從茫然中回過神來。

胡雪巖　　拜完了嗎？

麥錦秋　　拜完了。

胡雪巖　　拜完就進去吃飯……阿四，叫廚房準備上菜……

賴老四　　是！

　　　　　　賴老四下。

胡雪巖　　各位，請……

　　　　　　眾人下。

　　　　　　胡母入，後面跟著胡妻和小玉。

胡妻　　　婆婆……這邊才是後堂……

　　　　　　胡母忽然停在「胡慶餘堂雪記國藥號」橫匾前。

胡母　　　這床板還挺硬的。

胡妻　　　這不是床板，是招牌。

胡母　　　招牌？甚麼招牌？

胡妻　　　藥舖，你去看病的地方啊。

胡母　　　我身體這麼好，看甚麼病？

　　　　　　胡母忽然耍起太極。

胡妻　　　唉……

小玉	太太，要不你先進去，我在這看著她。
	靜默。
胡妻	小玉……
小玉	怎麼了，太太？
胡妻	你跟著我多久了？
小玉	我八歲來做丫頭，今年二十三歲……
胡妻	那就是十五年？
小玉	差不多了。
胡妻	時間過得真快……
小玉	是啊……
胡妻	你想不想嫁人？
小玉	甚麼？
胡妻	賴老四這個人你覺得怎麼樣？
小玉	太太你說甚麼呢……
胡妻	不說就是讓我替你拿主意？
小玉	我跟你這麼久，你對我又這麼好……
胡妻	阿四也是自己人，你嫁給他，也可以留在這裡給我幫忙啊。
小玉	如果太太你不嫌棄我，我跟著你做一輩子丫鬟都可以。
胡妻	一輩子？
小玉	對啊。
	靜默。
胡妻	你知不知道一輩子有多長？
小玉	啊？
胡妻	你沒走到最後那一刻就不要說一輩子。
小玉	太太你想說甚麼？
胡妻	你有沒有聽過一個叫「阿香」的女人？
小玉	我……

胡妻　　　聽說她的樣子跟我很像，連聲音都差不多……

賴老四上。

賴老四　　太太，裡面開飯了。

胡妻　　　有機會的話，我倒想見見她，看看我們有甚麼不同。

胡妻下。

賴老四　　她？

第二十一場完

第二十二場　本能

距上場約兩小時後。

飯後，胡雪巖與麥錦秋從內廳出。

胡雪巖　錦秋，忙了一天，你去休息一下吧。

麥錦秋　你今天的胃口不好。

胡雪巖　不知道是廚房的手藝差了，還是我的胃口變了。

麥錦秋　要我說兩樣都不是，是你的「心境」有問題。

胡雪巖　我剛才都說了，最近睡得不夠……

靜默。

麥錦秋　你我相識三年，日子不算長，但由第一天開始，我幫你搞國藥號，既不為名，亦不為利，祇為你胡雪巖，如果你真當我是自己人，就不應該在我面前做老闆。

胡雪巖　錦秋……

麥錦秋　你講。

胡雪巖　剛才祭鹿的時候，我好像見到自己變成了鹿。

麥錦秋　一隻被人擺上祭壇的鹿？

胡雪巖　沒錯。

靜默。

麥錦秋　你的內心有恐懼。

胡雪巖　我不怕。

麥錦秋　這樣撐下去，值得嗎？

靜默。

胡雪巖　迢迢萬里……

麥錦秋　行人止步。

胡雪巖　欲罷不能。

麥錦秋	無欲則剛。

靜默。

胡雪巖	我一直覺得，十二生肖裡面，沒有哪個屬於我，我一出生就是一隻鹿，一隻鹿不懂甚麼叫慾望，牠祇有一樣，叫本能，牠的本能就是，走出森林，哪裡有廣闊的原野，牠就去哪裡，永無休止……好像在一個黑洞裡面奔跑，永遠見不到盡頭……
麥錦秋	雪巖……
胡雪巖	……
麥錦秋	昨晚我去聽戲，看到戲台上掛了一副對聯，寫著……「名場利場，無非戲場，做得出潑天富貴……」
胡雪巖	「冷藥熱藥，總是妙藥，醫不盡遍地炎涼。」我也有見過。

兩人忽然笑起來。

賴老四上。

賴老四	老闆，上海那邊，有人來了……
胡雪巖	甚麼事？
賴老四	是阿香姑娘派來的，說絲行方面，出了些問題。

第二十二場完

第二十三場

試炮

距上場約一星期後。

上海郊外。

一處樹蔭下，放置了簡單的桌椅，胡雪巖與阿香在談話。

阿香	我們要開繰絲廠，他們開的更快。
胡雪巖	又是渣甸！
阿香	之前一點風聲都沒有，看情形，他們比上次更加有備而戰。
胡雪巖	誰要跟我鬥，我都奉陪到底！
阿香	機械是他們的強項，他們搞繰絲廠，成本低，賣價好，現在甚至是和我們貸款的蠶農，都祇還錢，不肯交貨，情況一點都不樂觀……
胡雪巖	高價收購，切源堵流！
阿香	雪巖……
胡雪巖	在杭嘉湖一帶，用人盯人的辦法，逐家逐戶，網羅所有的蠶農，先給錢，後收貨，洋人給多少，我們就加一成，一成不行兩成，三成！無論如何，將所有貨源截斷，讓他們的繰絲廠變成一間一間的廢鐵廠……
阿香	那和上次對付茶葉壓價的做法，有甚麼分別？
胡雪巖	沒分別。
阿香	經過茶葉這一仗，他們沒理由想不到這一招吧？
胡雪巖	他們一定以為我不敢重施故技，這是一場心理戰，鬥大膽……
阿香	這祇不過是你的想法。
胡雪巖	那你的想法呢？

阿香	我以前在船上討生活，經驗告訴我，祇知道哪裡有暗湧，就要份外小心，盡量別過去，還有一個方法，就是急流勇退……
胡雪巖	祇要有信心，哪裡我都敢去。
阿香	急流勇退……
胡雪巖	絕不退縮！
阿香	就算放手不做絲行，你有甚麼損失？
胡雪巖	為甚麼連你都要問這樣的問題？
阿香	當初我答應幫你，不祇是為了你的生意 —
胡雪巖	我當初找你，也不祇是為了我的生意。

賴老四上。

賴老四	老闆，他們準備好了。
胡雪巖	叫他們過來。

賴老四向外揚手。

阿香	你心裡面，除了生意之外，還有其他的事嗎？

德國軍火商里希特上，帶著幾個部下，其中一個部下托著一個架，架上放著幾枝槍，另外的人則拖著一門大炮。

里希特	胡先生，這幾枝，是德國最新的產品，叫做「後膛七響槍」……
阿香	雪巖……

胡雪巖拿起一枝槍。

阿香	我開始有點害怕了……

胡雪巖開槍，連放數響。

阿香	你聽得到我說話嗎？
胡雪巖	這枝又是甚麼傢伙？
里希特	「後膛螺絲開花炮」……
胡雪巖	也試來看看。

里希特指導手下調較大炮。

阿香	雪巖……
胡雪巖	麻利點……
阿香	我在跟你說話啊……
胡雪巖	瞄準對面那個山坡。
阿香	我真的不想再這樣下去了……
胡雪巖	預備！
阿香	你能聽得到我說話嗎？
胡雪巖	開炮！

轟然一聲巨響。

靜默片刻。

里希特	胡先生，你覺得效果如何呀？
胡雪巖	非常好。
里希特	那你想要哪種呢？
胡雪巖	兩樣都要。
里希特	數量方面……
胡雪巖	全部。
里希特	甚麼時候？
胡雪巖	馬上。
里希特	地點？
胡雪巖	西安。
里希特	好。我馬上幫你去辦。

里希特帶手下離去。

| 胡雪巖 | 阿四，你去通知轉運局，等軍火準備好之後，連同糧食，一起出發。 |
| 賴老四 | 是。 |

賴老四下。

| 胡雪巖 | 阿香…… |
| 阿香 | 我昨天求了一枝牙牌籤。 |

胡雪巖	你聽我講……
阿香	一帆風順及時揚……
胡雪巖	這場仗……
阿香	下坡駿馬早收韁。
胡雪巖	……

阿香轉身欲下。

胡雪巖	這場仗,一定要打!
阿香	……
胡雪巖	朝廷對外求和,到頭來,我要那些外商來求我!
阿香	……
胡雪巖	土地可以割讓,蠶絲收購權不得割讓!
阿香	……
胡雪巖	當初我找你,是因為我覺得,你不是一個普通的女子,你會明白我做的事,我需要一個你這樣的人,一個就夠,當全世界的人都不知道我在做甚麼的時候,你知道,就夠了。
阿香	……

外面傳來一陣馬蹄聲,好像是一隊馬隊急馳而至。

一名清軍軍官帶著幾名士兵上。

軍官	剛才誰在這裡開炮?
胡雪巖	你說大聲點?
軍官	大膽!
胡雪巖	這還差不多。
軍官	押他們回去!
胡雪巖	剛才那叫做「試炮」,不是「開炮」!
軍官	你是誰?
胡雪巖	陝甘總督左宗棠大人,你聽過麼?
軍官	……

胡雪巖	我是為他主持上海轉運局，負責採購軍火、籌集軍餉、當今聖上破格優獎賞「浙江布政使」銜的胡雪巖！
	軍官馬上下跪。
軍官	大人恕罪……
胡雪巖	滾！
	軍官帶眾人欲下，又被胡雪巖叫住 ——
胡雪巖	等一下！……你們是誰的部下？
軍官	李大人……
胡雪巖	……
軍官	這裡是兩江總督李鴻章大人駐軍的範圍。
	胡雪巖回頭找阿香，阿香卻已不在。
胡雪巖	阿香……

第二十三場完

第二十四場

炮灰

距上場約一年後。

新疆伊犂邊境。

黑夜。炮聲隆隆。

炮聲過後，左宗棠站在一片煙硝瀰漫的戰地視察，一名將領從煙霧中走過來向他報告軍情。

將領　　大人，這次胡雪巖幫我們採購的軍火，真是威力無窮，一炮打過去整個村子都夷為平地！

左宗棠　好！打得好！

將領　　大人，叛軍現在祇有一條路可走，就是退入伊犂境內……

左宗棠　繼續開炮！

將領　　大人，俄軍在伊犂邊境紮滿了營，如果一個不小心擦槍走火，那豈不是要跟俄國開戰？！

左宗棠　俄軍以保護僑民為名，實則侵佔我國土地，開戰就開戰！我怕誰？

將領　　大人，朝廷方面，還沒指示我們要和他們開打……

左宗棠　朝廷朝廷，還不都是李鴻章這懦夫在從中作梗！

將領　　李大人正在策動英、法、德三國公使，出面調停，俄國隨時都可能會撤軍……

左宗棠　我的職責，不是要等敵人撤軍，是要把他們打出去！

將領　　但朝廷一天沒有指示，我們都不可以 —

左宗棠　將在外，這裡是我說了算！我說打就打！

將領　　兩國交戰，茲事體大……

左宗棠　一生功業，盡在今朝！

將領	大人……
左宗棠	開炮！
將領	對面這麼多民居，就算你不理朝廷，也要顧一下無辜 百姓……
左宗棠	國家興亡，匹夫有責，為國家流點血，沒甚麼大不了！
將領	現在不是一點血這麼簡單，是血流成河……
左宗棠	為國而死，死亦快哉！
將領	他們死了都不知所為何事，又怎麼會快樂？
左宗棠	你講夠了沒？！
將領	還有一個問題……
左宗棠	閉嘴！
將領	大人……

左宗棠拔出手槍，彷彿進入了一種狂亂的狀態。

左宗棠	你這個縮頭烏龜，一定是李鴻章的走狗，賣國賊！
將領	大人……

一聲槍響。

將領倒下。

將領爬起身。

將領	大人……
左宗棠	你是誰？！
將領	我是張彪呀……
左宗棠	張彪？你不是已經死了嗎？
將領	是啊，我和好多同僚一樣，已經做了炮灰……他們也 在……你看……他們通通都在這裡……

一班戰死沙場的幽靈逐漸出現。

左宗棠	你們在這裡做甚麼？
將領	有一件事……我們死了卻還不知為甚麼……所以要回 來問大人……

左宗棠	啊？
眾幽靈	我們想問大人……這場仗……到底是打誰？
左宗棠	誰不聽話就打誰！
將領	但我們很聽話，為甚麼你要打我們？
眾幽靈	為甚麼？……為甚麼？
左宗棠	你們是我的好弟兄，我怎麼會打你們？我要打的是李鴻章！是李鴻章和他的走狗！

左宗棠向眾幽靈開槍狂射。

眾幽靈紛紛倒下，消失，剩下左宗棠一人，獨自立於荒野。

第二十四場完

借銀

> 距上場約一年後，胡雪巖五十八歲。
>
> 上海阜康分號。紀力榮似在焦急地等待。
>
> 胡雪巖上，後面跟著賴老四。

紀力榮　　胡先生……談得怎樣？

胡雪巖　　他要阜康給他做擔保，借兩百萬洋債。

紀力榮　　到底這個邵友濂，甚麼來頭？

胡雪巖　　今年朝廷和俄國談判，聽說他也隨行。

紀力榮　　是李鴻章的人？

賴老四　　如果不是李鴻章的親信，怎麼能坐到上海道這個位置？

胡雪巖　　他說左宗棠西征，在上海設轉運局，消耗了不少經費，現在藩台的銀庫十分空虛，叫我幫幫忙。

紀力榮　　左大人的軍費，大部份都靠借洋債借回來的，關藩台的銀庫甚麼事？

胡雪巖　　官字兩個口，他怎麼說都有他的理。

紀力榮　　但是兩百萬這數目……

胡雪巖　　就當是送份禮。

賴老四　　用得著嗎？

胡雪巖　　你又有意見？

賴老四　　看他的樣子，不過是個跑龍套的。

胡雪巖　　邵友濂？他還不夠資格。

紀力榮　　那你剛才說送禮的意思……

胡雪巖　　李鴻章。

賴老四　　沒必要吧老闆，趁他屁股還沒坐熱，先給他個下馬威嘗嘗滋味……

胡雪巖	怎麼給啊？
賴老四	拖他一年半載，一分錢都借不到，讓他官都沒得做。
胡雪巖	阿四……
賴老四	你覺得怎麼樣老闆？
胡雪巖	你愈來愈像《紅樓夢》那個主角。
賴老四	意思是不食人間煙火？
胡雪巖	這你都知道？
賴老四	我最近學寫作呢。
胡雪巖	還會寫文章了？
賴老四	對啊。
胡雪巖	那我考考你……

胡雪巖取出一張《申報》交給賴老四。

胡雪巖	我用紅筆圈出那幾句，你讀來聽聽。
賴老四	（讀）……飲鴆止渴……蠹國病民……奸商謀利……
胡雪巖	嘩，讀的還像模像樣！
賴老四	好深奧！
胡雪巖	這是今天的《申報》，他們在罵我呢。

紀力榮取過報紙看。

胡雪巖	他們說我幫左宗棠借洋債，乘機中飽私囊，又說利息太高，等於飲砒礵止渴，是不是很有趣？

靜默。

胡雪巖	我胡雪巖要賺錢的話，又何須用上這種手段？！簡直是一大侮辱！

靜默。

胡雪巖	我幫左宗棠借錢，他就這麼講，現在我幫邵友濂借錢，看看他還能說甚麼？
賴老四	你所說的「他」，是誰呀？

第二十五場完

第二十六場 電 纜

距上場約一月後。

時近黃昏。

上海灘旁的一條馬路,幾個工人正在把一根柱子豎起
——是一根掛電纜用的電線杆。

胡雪巖與阿香上。

阿香　　　既然他們能出這個價,不如就……

胡雪巖　　不行。

阿香　　　連大馬路那幾間屋都做了臨時貨倉……

胡雪巖　　就算去租都可以,別停下就行……

工人　　　小心呀!

工人因某些技術問題,未能把電線杆豎起,攔著胡雪巖
與阿香的去路,兩人因此站在街頭。

阿香　　　我從來都沒見過這麼多絲繭,堆的像小山一樣,我見
　　　　　到心都涼了。

胡雪巖　　這場仗,我們一定會贏。

阿香　　　我每晚一閉上眼,就會見到一座山,一座白色的山,
　　　　　在我面前,祇要輕輕推一下,它就會倒下來,好像一
　　　　　座雪山山崩……

眾工人　　一……二……三!

眾工人合力要將電線杆豎起。胡與香兩人此時才注意
到電線杆。

阿香　　　他們在做甚麼呢?

胡雪巖沒出聲。

阿香	前兩天我從大連回來，一路上都看到有人種這樣的柱子……

胡雪巖看著電線杆默不作聲。

阿香	好像一枝一枝的怪物，由地底長出來，無處不在……

靜默。

胡雪巖	盛宣懷？
阿香	哪個盛宣懷呀？
胡雪巖	李鴻章的得意門生……
阿香	李鴻章？
胡雪巖	朝廷甚麼時候讓他開辦電報局的？
阿香	電報局？
胡雪巖	怎麼我一點風聲都沒有收到？
阿香	這個世界好像正在改變……
胡雪巖	上海這麼多人，為甚麼沒人告訴我？
阿香	好多陌生的事物，不斷出現……
胡雪巖	為甚麼沒人告訴我？！

一班工人上，拉著一條一條的電纜，一邊工作一邊唱。

（領唱）	（應和）
荷哎嗨呀，	嘿哎勝呀！
鬼叫你窮呀，	頂硬上啦！
流身汗呀，	找點錢，
夠兩餐啦，	還有煙錢。
你就想啦，	有鬼來，
地頭稅呀，	老虎嘴，
一口吸落來，	哈都沒得剩！
嗨哎荷呀，	嘿哎勝啦！
鬼叫你窮呀，	祇有搏命拼啦！

（合唱）　荷哎嗨啦，嘿哎勝啦，
　　　　　鬼叫你窮呀！
　　　　　頂硬上！

胡雪巖與阿香混在工人當中，胡似不停地說話，但他的話語，被工人的歌聲掩蓋了，直到工人拖著電纜離去，馬路恢復平靜，才再聽到他們的話語。

阿香　　雪巖……

胡雪巖　一定有事在發生！

阿香　　你在想甚麼？

胡雪巖　走！

阿香　　去哪裡？

胡雪巖　回去……

阿香　　甚麼？

胡雪巖　跟渣甸開價！

　　　　傳來一陣輪船的響號。

阿香　　你看！……

胡雪巖　怡和……萬國……英德……

阿香　　他們一齊開船了！

胡雪巖　真壯觀……

阿香　　他們不是在等我們開價嗎！？

胡雪巖　好像一群鯊魚……吃飽之後，一起游向深海……

阿香　　他們都走了，我們的絲賣給誰去？！

　　　　此時天色已暗。

　　　　遠處一個角落，慢慢亮起一道光來。

　　　　一名小童從街角走出，指著遠處的亮光說。

小童　　電燈……上海第一盞電燈呀……

　　　　漸漸地，從四面八方走出許多人來，男女老幼，對著這上海第一盞電燈驚訝、讚嘆……繼而雀躍、狂歡，慢慢演變成一片節日的氣氛。

　　　　胡雪巖像發了呆一樣，夾在人群中，當他「醒」過來的時候，才發覺身邊的阿香不見了。

胡雪巖　　　阿香⋯⋯

胡雪巖在人群中尋找、呼喚。

胡雪巖　　　阿香！⋯⋯阿香！

第二十六場完

第二十七場 還債

距上場約三天後。

上海阜康分號。

賴老四站在一旁，紀力榮與一名男子 — 滙豐銀行的陳襄理在談話。

紀力榮　　沒理由啊……

陳襄理　　紀先生，我們英國人做生意，講的是事實，不是理由，這收據寫得清清楚楚……

紀力榮　　但是……

陳襄理　　是就是，不是就不是，不要跟我說但是！

賴老四　　你怎麼不去搶？！土匪！

陳襄理　　你說甚麼？！

賴老四　　Fuck you! Get out!

賴老四推陳襄理，兩人發生身體磨擦。

胡雪巖入。

胡雪巖　　住手！

紀力榮　　胡先生……

胡雪巖　　發生甚麼事？

陳襄理　　我是滙豐貸款部的陳襄理……

賴老四　　滙豐就了不起啊！？

胡雪巖　　閉嘴！

陳襄理　　我不是了不起，我是來收債。

陳襄理將一份文件交給胡雪巖。

紀力榮　　是上海道邵友濂的借款。

陳襄理　　你是他擔保人，他不認賬，那我可不就來跟你收？

胡雪巖	啊，原來如此……
紀力榮	這件事，我們一定會查清楚……
胡雪巖	不用查！
紀力榮	老闆……
胡雪巖	邵友濂既然無恥賴賬，這筆錢，就由阜康給！
陳襄理	胡大老闆真爽快。有你這句話，我可以回去交差了，不過請你記住，這筆貸款一共二百萬兩，還沒算利息。

陳襄理欲離去。

胡雪巖	請留步。

陳襄理停步。

胡雪巖	回去跟你們大班講，下次無論他派誰來阜康，叫他洗了澡再進我的大門，因為我聞不慣狗味！
陳襄理	你……
胡雪巖	還有，叫他們戴上口罩，進來別亂吠！

陳襄理憤然離去。

賴老四	老闆，還是你厲害！

胡雪巖顯得很疲倦。

胡雪巖	有沒有阿香的消息？
賴老四	已經發動大家去找了……
胡雪巖	那就是沒有了？
賴老四	嗯……
胡雪巖	三天也找不到一個女人，你們怎樣搞的！？
賴老四	老闆，上海這麼大，女人那麼多……
胡雪巖	你還頂嘴！？

靜默。

紀力榮	胡先生，阿香姑娘這麼有本事，無論在哪裡，我相信她都能照顧自己，你不要太過擔心，但是邵友濂賴賬這件事，到底甚麼路數？

胡雪巖	停在碼頭的洋船一起開走，讓我們的幾十萬箱蠶絲全部砸手裡，邵友濂在這個時候賴賬，你說甚麼路數？
紀力榮	你的意思是，邵友濂和洋商早有預謀！？
胡雪巖	一個給我背後插刀，一個落井下石。
	一名僕人入。
僕人	胡先生，國藥號的麥先生來了。

第二十七場完

鞠躬

接上場。

上海阜康分號。

座上有胡雪巖和麥錦秋，紀力榮和賴老四。

麥錦秋　我剛從東北收購藥材回來，想著順路過來看你，沒想到發生這麼多事。

胡雪巖　無論發生甚麼事，國藥號都要撐下去，錦秋，你別為我擔心，做生意這方面，我一定有辦法。

麥錦秋　雪巖，這件事，我想不是做生意這麼簡單⋯⋯

胡雪巖　你的意思⋯⋯

麥錦秋　邵友濂祇不過是一個卒子⋯⋯

紀力榮　那幕後的黑手是誰？

麥錦秋　陝甘動亂，背後有俄國撐腰，左宗棠奉命西征，已經去了三年，遲早會跟俄國發生衝突，一旦開戰，你說最怕的是誰？

紀力榮　李鴻章？！

麥錦秋　祇要左宗棠一動手，俄國海軍必定會南下，直攻天津，李鴻章現是直隸總督兼北洋大臣，以他的能力，怎麼抵擋？最怕的當然是他。

胡雪巖　所以他一直都主張和俄國議和⋯⋯

紀力榮　但是你一直都幫左宗棠買軍火。

賴老四　李鴻章要幹掉左宗棠，所以首先要幹掉你。

胡雪巖　我竟然一直沒看到這一層⋯⋯

麥錦秋　你不是看不到，是你不相信你見到的，你還記不記得，國藥號開張那天，你暈倒了，見到的是甚麼？

胡雪巖	……
紀力榮	如果和邵友濂那邊疏通疏通，或許……
胡雪巖	你說甚麼？

紀力榮沒出聲。

胡雪巖	我和洋人過招這麼久，連腰都沒彎過，現在要我給一條狗鞠躬？
紀力榮	胡先生，我們的錢全部砸進蠶絲裡了，現在蠶絲血本無歸，一時間哪裡還有錢還滙豐？
胡雪巖	阜康在全國有三十幾間分號，一間調十萬過來，也有三百多萬，我不信他們動得了我！
紀力榮	同一時間調動三十幾間分號的資金，萬一有甚麼風吹草動，可不是開玩笑的。
胡雪巖	你怕了？
紀力榮	……
麥錦秋	雪巖……
胡雪巖	當時我不相信的，今天也一樣。

靜默片刻。

一名僕人上。

| 僕人 | 找到啦……找到阿香姑娘了！ |

第二十八場完

第二十九場

雪溶

距上場不久，夜。

一個存放絲繭的貨倉。

阿香坐在貨倉內。

胡雪巖站在一旁。

阿香　　外面天氣如何？

胡雪巖　在下雪……

阿香　　下的很大吧？

胡雪巖　從你走了那天開始，沒停過。

阿香　　那天你說「切源堵流」，要將所有的絲繭收回來的時候，我就開始害怕……

胡雪巖　這幾天，我一直在想……

阿香　　看著絲繭不斷流進來，就好像見到一場大風雪……

胡雪巖　我做的這一切，全都是為我自己？

阿香　　鋪天蓋地……愈積愈高……

胡雪巖　我幫王有齡，是為了我自己？

阿香　　二十三年前，在杭州貨倉，你第一次跟我講你的黑洞，那時我不懂……

胡雪巖　我幫左宗棠，是為了我自己？

阿香　　這幾天，我想明白了……

胡雪巖　我蓋大宅，開藥廠，和洋商打完一仗又一仗，全部都是為了我自己？

阿香　　你就是一個永遠都填不滿的黑洞……

胡雪巖　誰容許我這麼做？

阿香　　我應該早就知道，雪是會溶化的！

胡雪巖　　是誰給我機會這麼做？

阿香　　　你的名字也一樣，用雪堆積成的巖石，一樣會溶化！

胡雪巖　　不會的！我還有好多事要做，我要開銀行，開全世界
　　　　　最大的銀行，我要有朝一日，洋人來中國不是搶錢，
　　　　　是跟我借錢！我要中國的老百姓吃得好，穿得好，住
　　　　　得好！為甚麼！？因為這個國家做不到！它做不到
　　　　　的，我做！是它給機會我這麼做！是它容許我為自己
　　　　　這樣做！

阿香　　　你要在這個黑洞裡面做一個神！一個用錢堆上去的
　　　　　神！

胡雪巖　　如果這國家需要的就是一個神，那為甚麼不能是
　　　　　我！？

阿香　　　錢和雪一樣，都是會溶化的。

　　　　　靜默片刻。

　　　　　外面傳來蔡業生的呼叫。

蔡業生　　胡先生！……

　　　　　蔡業生上。

蔡業生　　胡先生！……

胡雪巖　　怎麼了？

紀力榮　　全國三十幾間阜康……同一時間……都來提款了！

　　　　　胡雪巖出奇地冷靜。

胡雪巖　　是嗎？

蔡業生　　肯定是盛宣懷做的手腳！

胡雪巖　　是他？

蔡業生　　他利用電報局總辦的職權，通知全國各大城市，說我
　　　　　們被蠶絲套牢，周轉不靈，搞的人心惶惶，大家都搶
　　　　　著去阜康提款，有的還趁火打劫，搶當舖，一夜之間，
　　　　　阜康所有的舖面都癱瘓，甚麼都沒了……

　　　　　蔡業生說到這裡，已泣不成聲。

　　　　　貨倉頂發出聲響。

胡雪巖	甚麼聲音?
阿香	有一條橫樑裂了……
胡雪巖	今晚的感覺真特別……
阿香	外面的風雪愈來愈大……
胡雪巖	這個黑夜,特別明亮……
阿香	倉頂上面的積雪,愈來愈厚……
胡雪巖	甚麼都看得很清楚……
阿香	就快撐不住了……
胡雪巖	我看到我自己……
阿香	隨時都會倒下!
胡雪巖	我終於看到了我自己……
阿香	走!
胡雪巖	原來是一個會溶化的雪人……
阿香	再不走就來不及了!
胡雪巖	無所謂了。
阿香	雪巖!
胡雪巖	如果老天要我亡,我就站在這等它塌下來!

有瓦片零星掉落的聲響。

胡雪巖不為所動。

瓦片掉落之聲愈來愈多。

貨倉內漸漸變成漫天風雪。

風雪中,一隊穿官服的人從舞台的一方慢慢出現,他們吃力地抬著一頂轎子,坐在轎子上的是左宗棠,整隊人緩慢地橫過舞台。

胡雪巖	左大人!
左宗棠	我老了……
胡雪巖	你去哪裡了!?
左宗棠	真的老了……
胡雪巖	我還在這裡啊!

左宗棠　這世界轉得真快……

胡雪巖　就算我溶化了，我也還在這裡啊！

左宗棠　火車……電報……輪船……不停的轉……

胡雪巖　為甚麼我不能在這裡！？

左宗棠　這場仗……已經打完了……

胡雪巖　為甚麼上天一定要我溶化掉！？

左宗棠　這個國家……已經不再需要我……

胡雪巖　為甚麼？！

左宗棠　生來兩手空空，死去兩袖清風……

胡雪巖　左大人！

左宗棠　這場仗……真是已經打完了……

左宗棠除下官帽，棄在地上。

隊伍離開了舞台。

風雪愈來愈強，貨倉坍塌之聲愈來愈厲害。

胡雪巖慢慢倒下。

蔡業生已不知去了那裡，祇有阿香一人，仍然站著。

一陣雀鳥的鳴叫，像天籟般淡入，慢慢取代了風雪及坍塌之聲。

第二十九場完

第三十場　搬家

一年後，胡雪巖六十一歲。

杭州，胡家大宅的前廳。

龐天指揮著幾名手下替胡家搬行李。

龐天　　輕點……叫你吃飽了再來的……這是幹活，你以為逛花園呢……沒精打采的真是……留神點……

胡母出，後面跟著胡妻，胡母邊行邊唱。

胡母　　空手把鋤頭……步行騎水牛……人在橋上過……

胡妻　　不是啊婆婆……是這邊……

胡母　　嘩，怎麼啦？擺這麼多東西？

胡妻　　搬家啊。

胡母　　為甚麼要搬家？

胡妻　　這房子賣給別人了，我們現在要搬出去。

胡母　　這麼大的房子都有人買？太好了，搬去哪裡？

龐天　　搬來我們松江啊，伯母，我松江有很多船，一人住一條都住不完。

胡母　　住船好啊……可以煲艇仔粥……

龐天　　你來我松江，有魚吃魚，沒魚吃蝦，不用喝粥。

胡母　　不行，喝粥最重要，等我回去拿鍋……早點跟我說嘛……沒粥喝不行的……

胡母一邊說一邊走了回去。

胡妻　　（對龐天）她就是這樣你別介意，年紀大了，方向感差了些……

龐天　　沒問題，住在船上，祇要不掉水裡，基本上也不需要方向感。

胡妻	龐大哥，這回多虧你照顧……
龐天	你說的啥話呀？老胡跟我是兄弟，兄弟有難，就算上刀山下火海都在所不辭，是不是？
胡妻	是就是……不過……

胡雪巖上。

胡雪巖	你又在嘮叨甚麼呀？
龐天	我進去看看，你們聊……

龐天下。

胡妻	其實住船才好呢，我喜歡住船，周圍都是水，才叫好風水……
胡雪巖	彩虹……
胡妻	凡事都講個習慣，最近我在學游泳，之後再學打魚，必要時我可以加入漕幫，搬米我也行的……
胡雪巖	你名字真是起對了……
胡妻	我的名字怎麼了？
胡雪巖	見到你，就好像真見到彩虹。
胡妻	是嗎？
胡雪巖	唯一的缺點就是不分日夜，不停照耀，照得人眼花繚亂。
胡妻	我沒聽明白。
胡雪巖	如果你去做生意，你一定會比我厲害。
胡妻	你到底想說甚麼？
胡雪巖	你是一個戰無不勝的女人，懂了嗎？
胡妻	啊……

裡面傳來胡母的聲音。

胡母	（場外音）我的鍋跑哪去了？……誰拿了我的鍋？

胡妻返回屋內。

胡雪巖	風吹雞蛋殼，財散人安樂……連最後一個敵人也沒了……這場仗……看來真是打完了……

麥錦秋入，手中拿著一塊木板，是「胡慶餘堂雪記國藥號」的橫匾。

麥錦秋的後面跟著一個作商人打扮的男人，一邊行一邊說。

男人	一萬……萬五……兩萬……
胡雪巖	錦秋？
男人	兩萬五……
麥錦秋	胡先生……
男人	三萬……
胡雪巖	怎麼啦？
男人	三萬五……
麥錦秋	你收起來吧。當初他們要買「國藥號」的時候，我們合約上面寫清楚了，這塊板不賣……
男人	五萬！
胡雪巖	這塊板？
男人	十萬！
麥錦秋	他們能買到你的店，但是買不到你的「招牌」。
男人	十萬！
胡雪巖	那他現在在做甚麼？
男人	十五！
麥錦秋	他想加錢，收購招牌。
男人	二十！
胡雪巖	出這麼高的價錢買一塊板子？
男人	三十！
麥錦秋	我們可以繼續用「胡慶餘堂雪記國藥號」的名字，但是真正的招牌祇有一塊。
男人	五十！
胡雪巖	錦秋……
男人	六十！

麥錦秋	你的東西始終是你的，你自己決定吧。
男人	八十！
	胡雪巖沒出聲。
男人	一百萬！一百萬兩！
胡雪巖	錦秋……
麥錦秋	胡先生……
胡雪巖	這首歌，你彈得真是好。
麥錦秋	是你的曲牌寫得妙。
男人	好！我就用這棟房子的價錢跟你買！
	胡雪巖好像沒有聽到男人的說話，繼續跟麥錦秋說。
胡雪巖	錦秋……
男人	如果你肯賣給我……
麥錦秋	胡先生……
男人	我就幫你買回這房子！
	龐天上。
龐天	你們好了沒？差不多就起程了！
男人	到底賣不賣？
胡雪巖	老龐，把這個也帶上！
	胡雪巖將橫匾交給龐天。
龐天	嘩，甚麼呀這是？
胡雪巖	爛板一塊，不值錢的東西，留給你補船。
龐天	那也算物盡其用了。
	男人憤然離去。
	胡妻帶著胡母出，胡母捧著一個大鍋。
	龐天轉身過去幫忙。
龐天	嘩！這又是甚麼？
	龐天從胡母的大鍋中取出一尊佛像。
	麥錦秋取過佛像，讀著。

麥錦秋	「大肚能容,容人間難容之事……」
	胡雪巖接著讀。
胡雪巖	「開口即笑,笑天下可笑之人!」
	兩人笑了起來。
	龐的眾手下已準備就緒。
龐天	好!出發!
	賴老四與阿玉上。
賴老四	等一等!
胡妻	你們還沒走?
賴老四	走到一半,忽然想起一件事……
阿玉	阿四想找老爺簽名。
胡雪巖	簽名?
賴老四	對啊……很重要的……
	賴老四打開手中的一個布包,裡面是一份手稿。
胡妻	甚麼東西啊?
賴老四	小說。
	胡雪巖取過手稿來看,讀出第一頁的書名。
胡雪巖	《胡雪巖》!?
小玉	是阿四寫的。
胡雪巖	你!?
賴老四	對,你常叫我看遠些,我這不就學會了,我能看到將來一定會有好多人寫你,所以乾脆我先寫了,這本才是正宗的《胡雪巖》,簽個名吧老闆。
胡雪巖	沒想到,原來你真有幾下子!
賴老四	不是不是,厲害的那個還是你。
胡雪巖	我?
賴老四	世有伯樂,然後有千里馬。
胡雪巖	……

賴老四　　簽名吧老闆。

　　　　　胡雪巖簽名。

龐天　　　好了好了！現在真是要起程了！

　　　　　一女子入，此女子看起來「像」一個人　—　阿香。

女子　　　先生，你們是不是要船呀？

第三十場完

全劇完

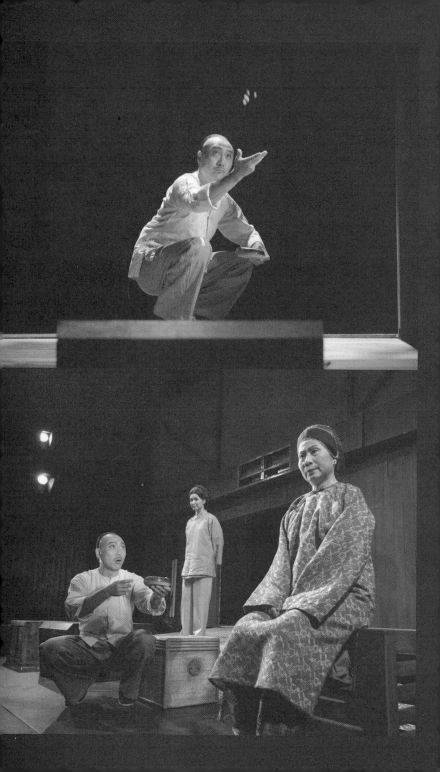

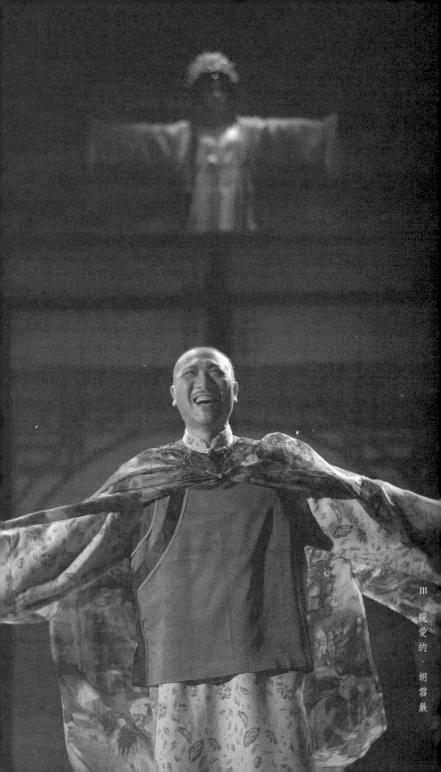

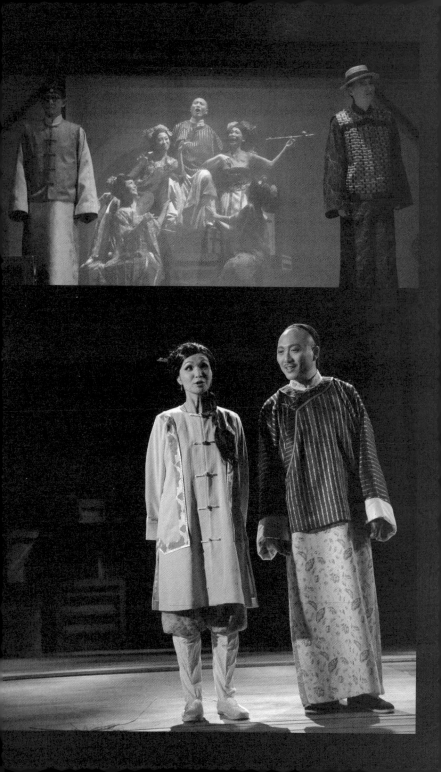

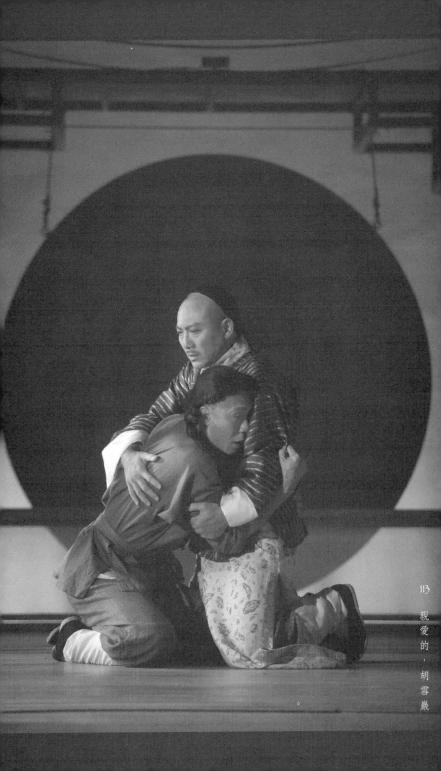

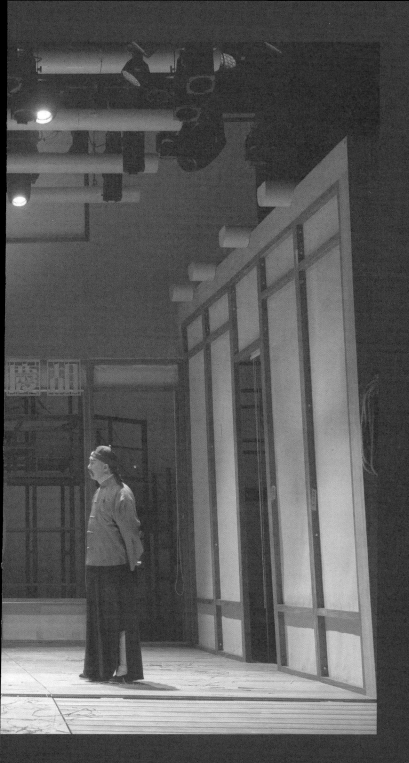

親愛的，胡雪巖

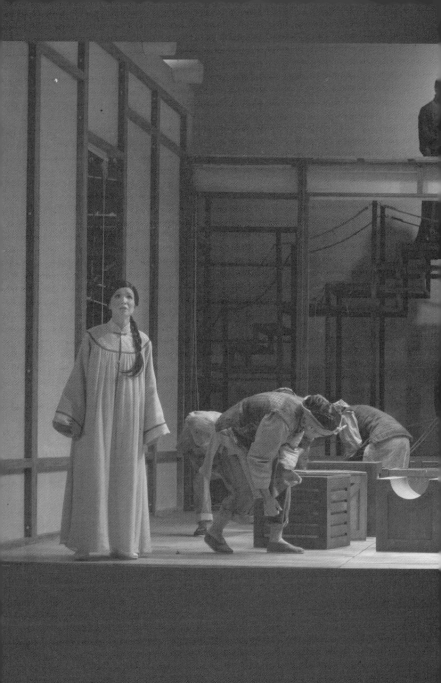

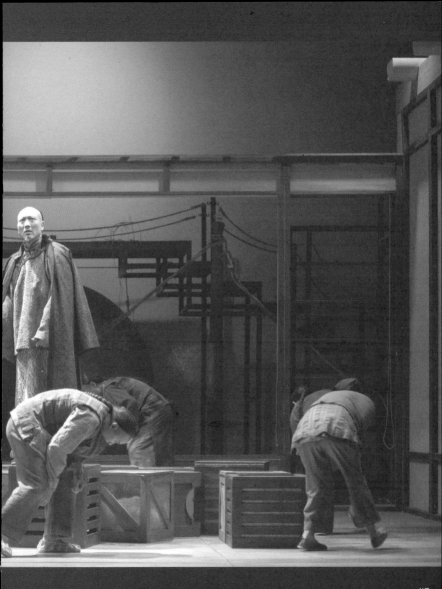

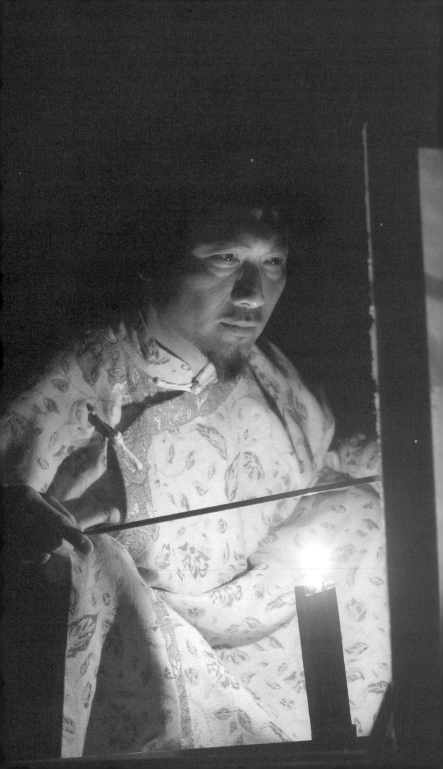

親愛的‧胡雪巖

編劇簡介

潘惠森，

香港市民，

現職教書，

業餘寫劇。

編劇的話

雖死猶生 — 寫在《親愛的‧胡雪巖》出版前

最近在網絡上讀到幾句話:「今天再大的事,到了明天就是小事;今年再大的事,到了明年就是故事;今生再大的事,到了來世就是傳說。」不知出自何人,讀來很有意思。我想,如果胡雪巖在生的時候,也讀到了,會作何感想?

當然,胡雪巖早就不在人世了,他再也不能言語了,只能讓我們傳說,從小事到大事,從大事到故事,虛實並陳,誰都可以置喙,由此而形成了一場波瀾壯闊的論述(discourse),至今不斷。

我因貪玩,在這片汪洋般的論述場域中,撿起了幾顆貝殼、石卵、浮木,不論真偽,更無視其價值,只看顏色、形狀、質感,有趣或無趣,加幾根稻草,綴拾成一個本子。是自娛,也希望能娛人。

胡雪巖的傳說一直在輪迴。從這個意義來看,胡雪巖確實是「雖死猶生」了。

潘惠森
2018 年 5 月 26 日

《親愛的，胡雪巖》首演製作資料

演出地點

香港大會堂劇院
上海天蟾逸夫舞台

演出日期

8-30.10.2016
11-12.11.2016

角色表

· 胡雪巖 潘燦良 *
· 胡妻 / 阿香 黃慧慈
· 賴老四 辛偉強
· 王有齡 / 軍官 / 商人 高翰文
· 龐天 劉守正
· 胡母 雷思蘭
· 左宗棠 / 操刀人 孫力民 #
· 蔡業生 / 跑堂 / 百姓 / 清兵 歐陽駿
· 紀力榮 / 百姓 / 清兵 王　維
· 麥錦秋 周志輝
· 小玉 / 百姓 郭靜雯
· 李茂 / 皮影藝人 / 百姓 / 清兵 吳家良
· 史葛 / 陳襄理 / 皮影藝人 / 百姓 / 樂師 陳　嬌
· 軍官 / 扮鹿人 / 百姓 / 太平軍 邱廷輝
· 張細狗 / 梁姓男人 / 百姓 凌文龍
· 里希特 / 皮影藝人 / 百姓 / 樂師 / 清兵 黃雋謙 #
· 阿勝 / 皮影藝人 / 百姓 / 樂師 / 清兵 許晉邦 #
· 百姓 / 樂師 / 清兵 袁巧穎 #
· 妓女 / 百姓 陳煦莉
· 妓女 / 百姓 張雅麗
· 歌女 張紫琪
· 妓女 / 百姓 周若楠 #
· 妓女 / 百姓 江浩然 #
· 妓女 / 百姓 黃頌明 #
· 妓女 / 百姓 楊雯思 #

* 聯席演員　　# 客席演出

製作人員

編劇／太極形體指導	潘惠森 *
導演	司徒慧焯 *
場景構思及製作設計	何應豐
聯合及執行佈景暨服裝設計	王健偉
燈光設計	張國永 *
作曲及音響設計	陳偉發
影偶設計及指導	陳映靜
副導演	邱廷輝
戲曲指導	鄒麗玉 *
監製	梁子麒
執行監製	黎栩昕
市場推廣	黃詩韻、黃佩詩、陳嘉玲
技術總監	溫大為
技術監督	馮國彬
執行舞台監督	陳國達
助理舞台監督	曾靖嵐
道具製作	黃敏蕊
服裝主任	甄紫薇
化妝及髮飾主任	王美琪
總電機師	朱　峰
影音技師	祁景賢
佈景製作	魯氏美術製作有限公司

* 蒙香港演藝學院允准參與製作

《親愛的，胡雪巖》(2018新版)製作資料

演出地點	演出日期
香港藝術中心壽臣劇院	4-19.8.2018
廣州大劇院歌劇廳	24-25.8.2018
深圳南山文體中心劇院大劇院	31.8-1.9.2018
上海上劇場	7-9.9.2018
天津光華劇院大劇場	14-15.9.2018
北京天橋藝術中心中劇場	21-23.9.2018

角色表

· 胡雪巖	潘燦良*
· 胡妻/阿香	黃慧慈
· 賴老四	劉守正
· 王有齡/麥錦秋	佘翰廷#
· 龐天/人民/客人/里希特部下	邱廷輝
· 胡母	雷思蘭
· 左宗棠/史葛/商人	高翰文
· 蔡業生/跑堂/侍衛/人民/里希特部下/士兵幽靈	歐陽駿
· 紀力榮/龐天手下/僕人/侍衛/人民/里希特部下	陳小東
· 小玉/妓女/小孩/人民	郭靜雯
· 李茂/里希特/龐天手下/工人/太平軍/人民/客人/士兵幽靈	陳嬌
· 妓女/僕人/太平軍/人民	文瑞興
· 妓女/僕人/人民	張紫琪
· 陳襄理/龐天手下/公差/工人/鬼祟男人/太平軍/人民/官員/梁姓男子/里希特部下/士兵幽靈	盧卓安#
· 將領/龐天手下/工人/太平軍/鬼祟男人/人民/侍衛	陳嘉樂#
· 阿勝/參將/龐天手下/公差/鬼祟男人/人民/侍衛/僕人/清軍官	蔡溥泰#
· 張細狗/龐天手下/僕人/工人/鬼祟男人/太平軍/船夫/人民/士兵/小孩	劉育成#

*聯席演員　　#客席演出

製作人員

編劇	潘惠森 *
導演	司徒慧焯 *
佈景及服裝設計	王健偉
燈光設計	張國永 *
作曲及音響設計	陳偉發
影偶設計及指導	陳映靜
形體指導	楊雲濤 #
助理燈光設計	楊子欣、李蔚心
副導演	邱廷輝
戲曲形體指導	洪　海 *、鄒麗玉 *
監製	梁子麒
執行監製	黎栩昕
市場推廣	黃詩韻、黃佩詩、陳嘉玲
技術總監	溫大為
技術監督	馮國彬
執行舞台監督	陳國達
助理舞台監督	曾靖嵐、譚佩瑩
道具製作	黃敏蕊
服裝主任	甄紫薇
化妝及髮飾主任	王美琪
總電機師	朱　峰
影音技師	祁景賢
佈景製作	天安美術製作公司

*蒙香港演藝學院允准參與製作
#蒙香港舞蹈團允准參與製作

香港話劇團戲劇文學研究刊物 — 劇本

香港話劇團戲劇文學研究刊物第二十卷
《最後作孽》劇本

鄭國偉繼《最後晚餐》後又一黑色幽默力作，《最後作孽》撕破了香港富貴家庭的糖衣包裝，展示一幅幅人性被慾望奴役下的可憐可笑相！《最後作孽》於2014年首演後，榮獲第廿五屆香港舞台劇獎最佳劇本提名，之後重演及在內地巡迴演出也極受觀眾歡迎！

每本港幣 83 元

香港話劇團戲劇文學研究刊物第十八卷
《敢情 — 陳敢權劇本集：雷雨謊情、有飯自然香、一頁飛鴻》

此書輯錄了香港話劇團藝術總監、資深編劇及導演陳敢權的三大深情戲劇作品《雷雨謊情》、《有飯自然香》與及《一頁飛鴻》。《雷雨謊情》講述一名劇作家的異想奇遇，把他陷入中國戲劇巨匠曹禺名著《雷雨》人物的糾結關係中；《有飯自然香》則寫盡香港發跡前的六十年代，人人奮鬥上游的百態和至今難見的人情味；《一頁飛鴻》借一位粵劇名編劇的逝世，道出文字可傳世的價值，並揭開他與男花旦一段無望情緣的神秘面紗。劇本集附有精彩演出劇照。

每本港幣 120 元

香港話劇團戲劇文學研究刊物第十六卷
《教授》劇本

「教授：『在眾說紛紜的人生裡面打開自己的路，在奸佞橫行的社會之中潔身自愛。』」編劇莊梅岩透過一名大學講師及學生們的故事，叩問教育在今日社會的功能和前路。莊氏憑此劇獲第廿三屆香港舞台劇獎「最佳編劇」。

每本港幣 60 元

香港話劇團戲劇文學研究刊物第十五卷
《都是龍袍惹的禍》劇本

潘惠森為香港話劇團度身訂造，以清朝名太監安德海之死入題，用現代手法刻劃出宮廷鬥爭、人性扭曲下的一場生死戰，是一齣「非典型清宮戲」。

每本港幣 60 元

網址：http://www.hkrep.com/publication-research/
查詢：3103 5900 / enquiry@hkrep.com
傳真：2541 8473
地址：香港皇后大道中 345 號上環市政大樓 4 樓

香港話劇團

背景

- 香港話劇團是香港歷史最悠久及規模最大的專業劇團。1977 創團，2001 公司化，受香港特別行政區政府資助，由理事會領導及監察運作，聘有藝術總監、助理藝術總監、演員、舞台技術及行政人員等七十多位全職專才。

- 四十年來，劇團積極發展，製作劇目超過三百個，為本地劇壇創造不少經典劇場作品。

使命

- 製作和發展優質、具創意兼多元化的中外古今經典劇目及本地原創戲劇作品。

- 提升觀眾的戲劇鑑賞力，豐富市民文化生活，及發揮旗艦劇團的領導地位。

業務

- 平衡劇季 — 選演本地原創劇，翻譯、改編外國及內地經典或現代戲劇作品。匯集劇團內外的編、導、演與舞美人才，創造主流劇場藝術精品。

- 黑盒劇場 — 以靈活的運作手法，探索、發展和製研新素材及表演模式，拓展戲劇藝術的新領域。

- 戲劇教育 — 開設課程及工作坊，把戲劇融入生活，利用劇藝多元空間為成人及學童提供戲劇教育及技能培訓。也透過學生專場及社區巡迴演出，加強觀眾對劇藝的認知。

- 對外交流 — 加強國際及內地交流，進行外訪演出，向外推廣本土戲劇文化，並發展雙向合作，拓展境外市場。

- 戲劇文學 — 透過劇本創作、讀戲劇場、研討會、戲劇評論及戲劇文學叢書出版等平台，記錄、保存及深化戲劇藝術研究。

香港話劇團由香港特別行政區政府資助
香港話劇團為香港大會堂場地伙伴

香港話劇團戲劇文學及項目發展部

香港話劇團戲劇文學及項目發展部一直不遺餘力推動戲劇文學的研究和推廣工作。除出版戲劇叢書和戲劇季刊《劇誌》外，亦統籌新劇發展計劃、讀戲劇場、劇評培訓計劃、戲劇書展、研討會及座談會等活動，冀藉不同平台，鼓勵、記錄、保存及深化戲劇創作，以文字和觀眾交流，共創生活的藝術。

文學部至今已出版了逾二十本戲劇文學研究書籍，包括《戲言集》、《劇評集》、《從此華夏不夜天 — 曹禺探知會論文集》、《還魂香‧梨花夢的舞台藝術》、《編劇集》、《遍地芳菲的舞台藝術》、《魔鬼契約的舞台藝術》、《捕月魔君‧卡里古拉的舞台藝術》、《黑盒劇場節劇本集 10-11》、《一年皇帝夢的舞台藝術》、《「戲劇創作與本土文化研討會」論文集及討論實錄》、《戲‧道 — 香港話劇團談表演》、《新劇發展計劃劇本集 2010-2012》、《通識教育劇場劇本集 2011-12 — 困獸‧吾想死！》、《教授 — 劇本》、《都是龍袍惹的禍 — 劇本》、《戲遊文間 — 香港話劇團劇場與文學研討會文集》、《敢情 — 陳敢權劇本集：雷雨謊情、有飯自然香、一頁飛鴻》、《戲有益 — 戲劇融入學前教育教案集》、《最後作孽 — 劇本》、《40 對談 — 香港話劇團發展印記 1977-2017》，以及劇團周年紀念特刊等。

親愛的，胡雪巖

《親愛的，胡雪巖》

編劇
　潘惠森

出版
　香港話劇團有限公司

統籌
　潘璧雲

主編
　張其能

助理編輯
　吳俊鞍

劇本翻譯
　鄧菲爾

攝影
　keith hiro / Cheung Wai Lok

封面設計及排版
　Aimax Design Workshop

印刷
　新藝域印刷製作有限公司

發行
　香港聯合書刊物流有限公司

版次
　2018 年七月初版

國際書號
　978-962-7323-28-0

售價
　港幣 88 元

香港皇后大道中 345 號上環市政大廈 4 樓
電話：852 3103 5930
傳真：852 2541 8473
網頁：www.hkrep.com

香港話劇團由香港特別行政區政府資助